幻想系美少女設定資料集

メルヘンファンタジーな女の子

佐倉おりこ 著

楓書坊

U0080187

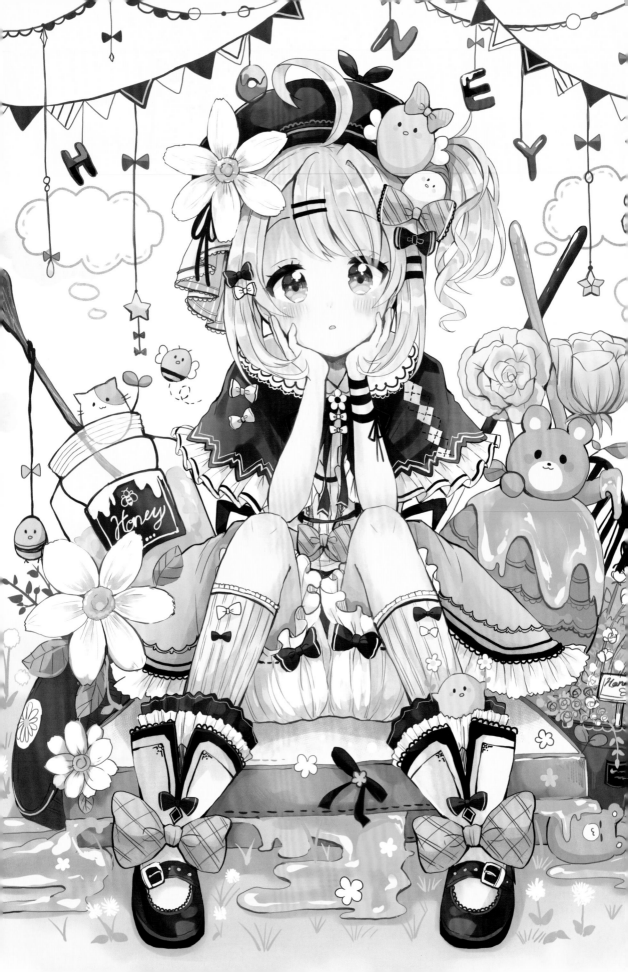

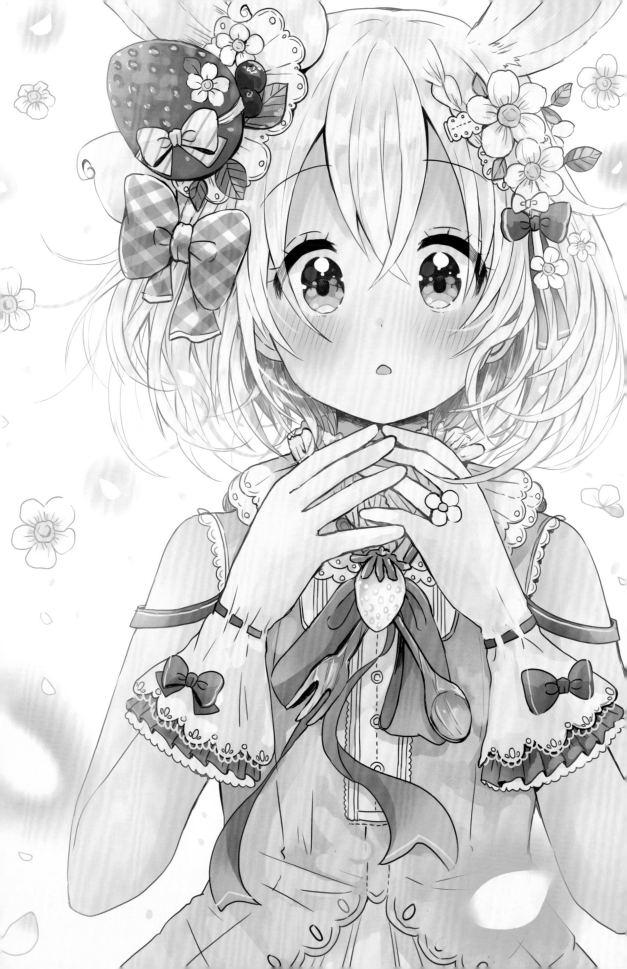

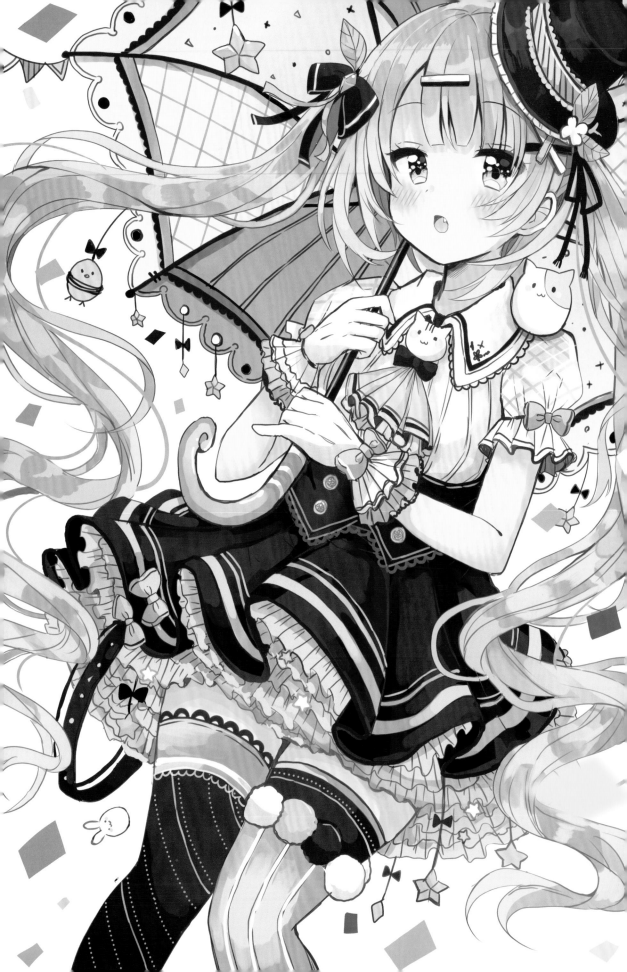

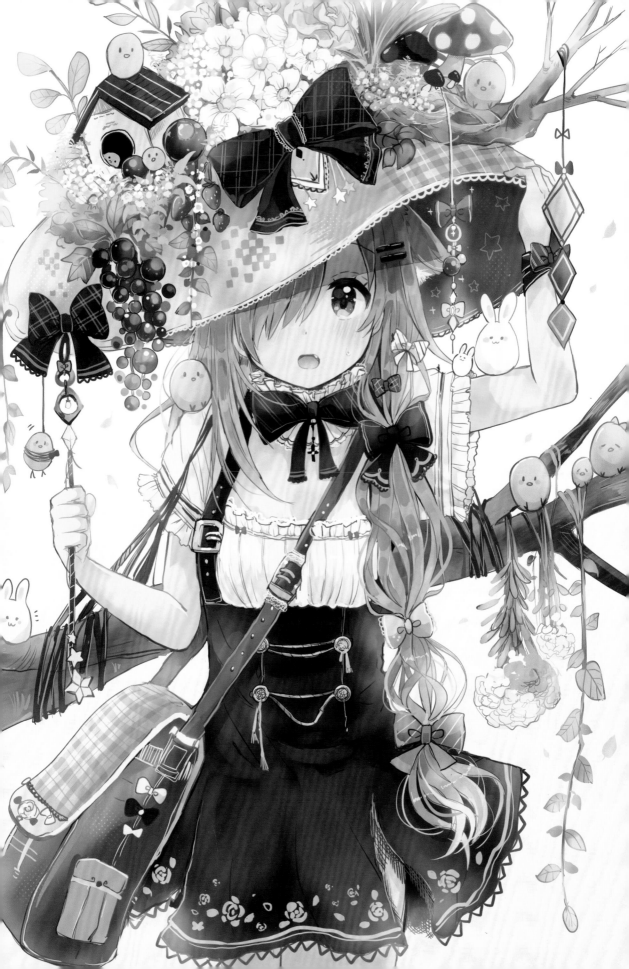

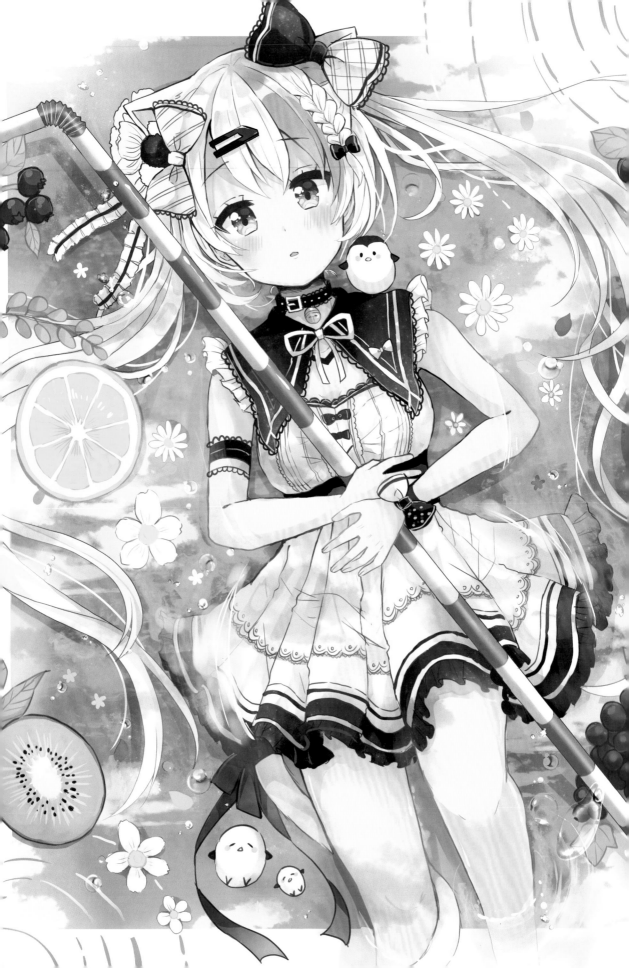

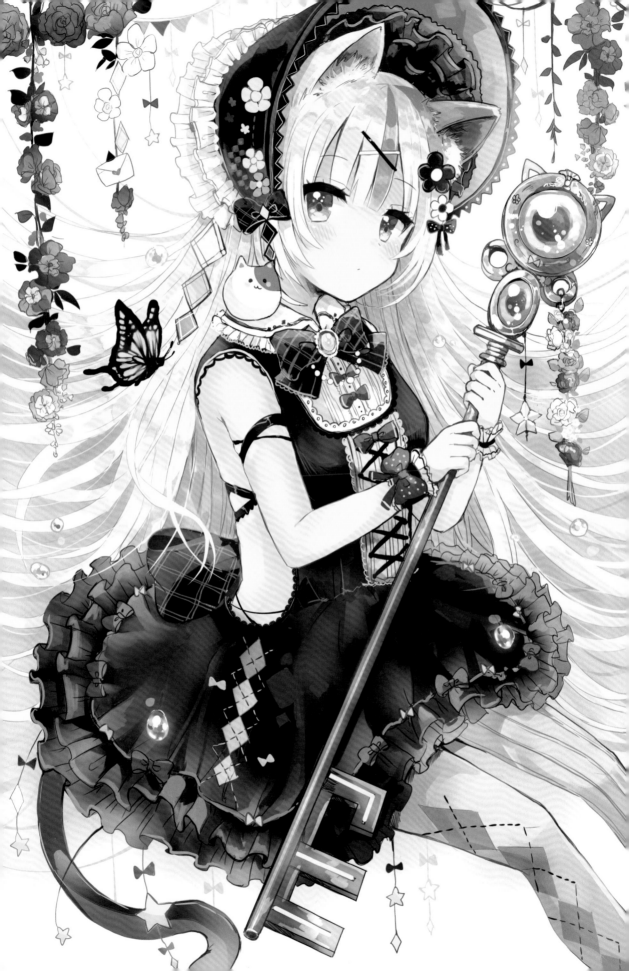

Contents

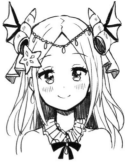

Gallery ... 2

前言 ... 10

幻想童話的基礎知識

幻想童話的風格概略 12

服裝特徵 14

髮型設計要點 16

極具特徵的配件 18

色彩搭配要點 20

頭身比例要點 22

背景風格 24

幻想童話的角色設計 26

服裝設計比較 28

Column 1
服裝設計的構思指南 32

角色設計術 童話

白雪公主 34

小紅帽 36

灰姑娘 38

賣火柴的少女 40

人魚公主 42

長髮公主 44

愛麗絲 46

葛麗特 48

冰雪女王 50

拇指公主 52

睡美人 54

乙姬 56

輝夜姬 58

Column 2
各式各樣的幻想童話風格
配件篇 60

角色設計術 甜點

草莓鮮奶油蛋糕 62

提拉米蘇 64

法式千層酥 66

杏仁布丁 68

鬆餅 70

馬卡龍 72

棉花糖 74

黑芝麻布丁 76

柳橙果凍 78

Column 3
各式各樣的幻想童話風格
角色篇 80

Chapter 4 角色設計術 花

櫻花 ⋯⋯⋯⋯⋯⋯⋯⋯ 82

梅花 ⋯⋯⋯⋯⋯⋯⋯⋯ 84

鬱金香 ⋯⋯⋯⋯⋯⋯ 86

玫瑰 ⋯⋯⋯⋯⋯⋯⋯⋯ 88

牽牛花 ⋯⋯⋯⋯⋯⋯ 90

百合 ⋯⋯⋯⋯⋯⋯⋯⋯ 92

向日葵 ⋯⋯⋯⋯⋯⋯ 94

繡球花 ⋯⋯⋯⋯⋯⋯ 96

大麗菊 ⋯⋯⋯⋯⋯⋯ 98

楓葉 ⋯⋯⋯⋯⋯⋯⋯⋯ 100

桔梗 ⋯⋯⋯⋯⋯⋯⋯⋯ 102

▶ Column 4

作業環境與幻想童話的融合 ⋯⋯⋯⋯ 104

Chapter 5 角色設計術 天空

天空 ⋯⋯⋯⋯⋯⋯⋯⋯ 106

星空 ⋯⋯⋯⋯⋯⋯⋯⋯ 108

雨 ⋯⋯⋯⋯⋯⋯⋯⋯⋯ 110

雪 ⋯⋯⋯⋯⋯⋯⋯⋯⋯ 112

極光 ⋯⋯⋯⋯⋯⋯⋯⋯ 114

▶ Column 5

表情的畫法 ⋯⋯⋯⋯⋯⋯⋯⋯⋯⋯⋯ 116

Chapter 6 繪製步驟解說

人物插圖繪製過程 ⋯⋯ 120

插圖背景繪製過程 ⋯⋯ 130

▶ Column 6

Q版角色的畫法 ⋯⋯⋯ 142

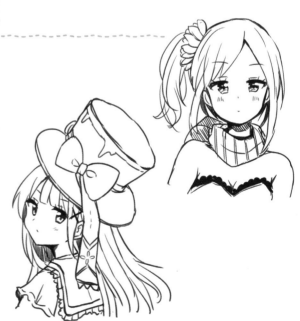

前言

大家好，我是佐倉おりこ。

非常感謝各位購買這本《幻想系美少女設定資料集》。

本書的主題是「幻想童話」，
書中囊括非常多如何將女孩子畫得更可愛的創意點子。

書中內容採主題分類，每個主題都會介紹如何設計角色，
因此各位也可以當作構思服裝與角色形象的參考資料，
當然也能夠參考裡面的配色，作為色票簿使用。
各位讀者不妨參考書中內容，自行改造，試著設計出原創的服裝及配件。

本書的第六章，解說了從草稿到完稿的繪製過程，
都是使用繪畫軟體「CLIP STUDIO PAINT EX」來為各位示範。
雖然我使用的是試用版軟體，但也都具備完整版的功能。
書中的繪製流程說明，較適合對繪圖軟體已有初步了解的讀者，
僅供各位提升電繪功力的範例參考。
另外，本書也有以專欄形式介紹表情、Q版角色等等我本身也喜歡畫的題材，
希望各位讀者看完後能有新發現。

當各位苦思許久，仍想不出角色服裝的設計點子時，
若本書能夠適時提供創作靈感，將是筆者的榮幸。

佐倉おりこ

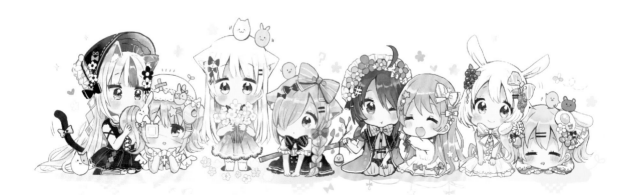

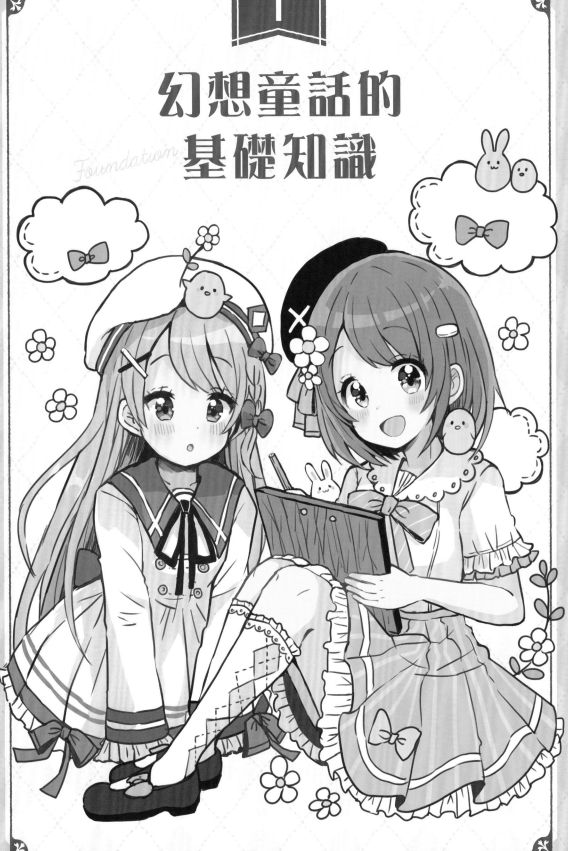

幻想童話的
基礎知識

Foundation

幻想童話的風格概略

首先,我們先來欣賞幻想童話風格的插圖,
簡潔扼要地介紹世界觀的表現重點。

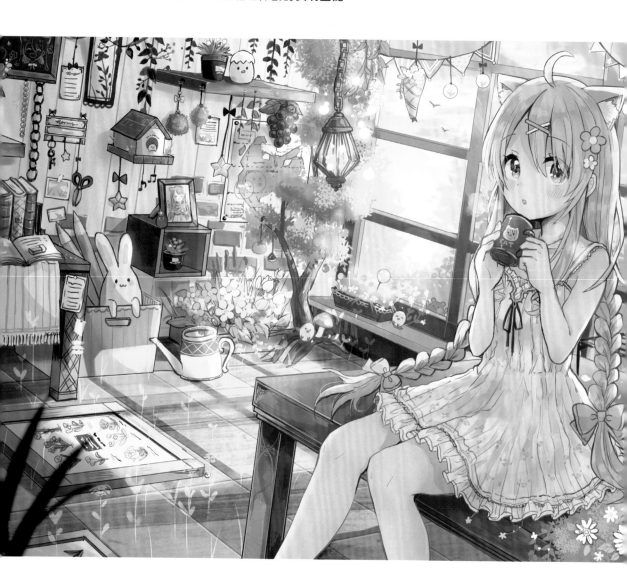

幻想童話的風格概要

幻想童話融合「繪本」和「虛構與幻想」兩種要素的世界觀,

以可愛蘿莉為中心,穿著飾有波浪褶邊的服裝、有嬌小的吉祥物夥伴;

少女被花卉和綠茵所環繞,周遭布滿童玩般的配件,集結了眾多溫馨的要素。

不妨跟著本書,掌握幻想系角色、世界觀及裝飾等「可愛」重點,

讓我們一同展開全新的童話世界吧。

女孩味十足的「服裝」

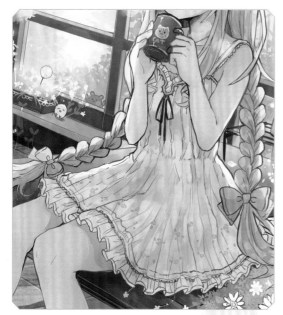

特徵是輕飄飄的服裝，大量使用蕾絲與波浪褶邊。配色重點在於多方運用明亮的色調，加上大量的蝴蝶結、花朵、可愛配件以及花紋等散發甜美氣息的物品。

服裝特徵
➡ P.14

幻想童話風「髮型設計」

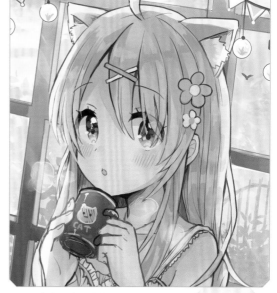

頭髮是女孩最寶貝的地方，記得替角色編頭髮、加上獸耳，或是戴上帽子，好好打扮一番。髮夾、髮圈也要多費心思設計，試著改變顏色及尺寸，一舉轉變形象。

髮型設計
特徵
➡ P.16

如繪本般的「配件」

室內布滿可愛的配件，彷彿身處在童話故事一般。也可以在現代風格的物品加上可愛的花紋和圖案，設計成符合童話世界會出現的道具吧。

極具特徵
的配件
➡ P.18

鮮明柔和的「配色」

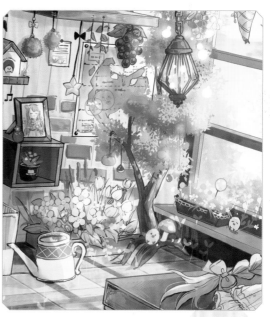

上色時，通常會使用大量的色彩，使畫面更顯鮮明；或是填滿溫和的色彩，給人沉穩溫馨的印象。我經常思考如何以淡色調來呈現透明輕快的氛圍。

配色特徵
➡ P.20

服裝特徵

設計的要訣，就要盡可能增加可愛又甜美的元素！
加上蝴蝶結和荷葉邊，更能襯托出幻想童話的氛圍。

服裝特徵 1

輕飄飄的褶邊

在全身細節處加上貼合服裝的褶邊，光是這樣就
能增添一分柔美的氣息。褶邊可說是幻想童話系
不可或缺的要素。

寬大的裙襬

為裙子裝飾褶邊、褶線以
及蕾絲後，接著把裙襬加
寬，就變成蘿莉塔風格的華
麗裙子了。即使只看輪廓剪
影，也能從蓬鬆的裙子感受
到青春洋溢的活潑感。

服裝特徵愈鮮明，
愈能從剪影中展現
角色的個性。

大量的蝴蝶結

服裝加上顏色、大小、形狀各不同的蝴蝶結，就
會很有女孩味。別忘了在胸前加上一個大大的蝴
蝶結，可愛感加倍。

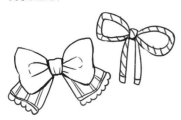

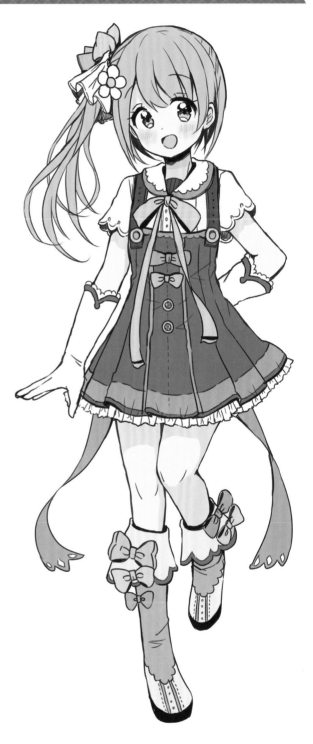

輕柔飄動的蕾絲

蕾絲也是幻想童話不可或缺的要素之一。只要在服裝的重點部位，像是衣襟或裙襬處加上蕾絲，看起來更加甜美。

女孩味十足的飾品

戴上髮飾、項鍊等精緻飾品，也是很常運用的裝飾手法。不妨在設計中加入花朵樣式的髮夾，或是寶石胸針等飾品。

增添可愛度的圖案

如果還是覺得少了點什麼，不妨適當加入條紋、菱形花紋、圓點等圖案，就能使制式的服裝變得豐滿起來。

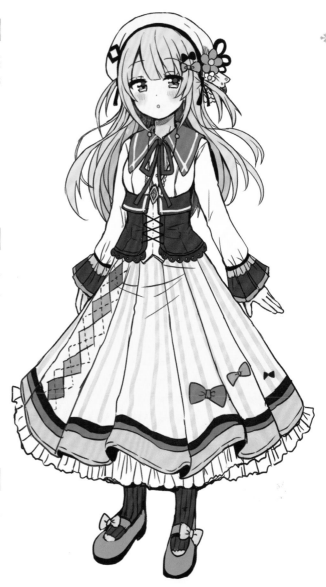

Variation

各式各樣的蝴蝶結

方便運用的幾何圖案

髮型設計要點

髮飾和帽子是女孩子的重要配件，
不妨配合服裝和繪圖主題，改變設計風格。

髮型設計 1

 髮飾

頭髮飾品組合花朵、蝴蝶結等配件，就能讓女孩顯得更可
愛。不妨自由發揮想像，融合與水果、動物、星星及月亮
等素材，創造獨特的設計。

現實中不存在的設計也
沒問題！總之盡情戴上
可愛加分的髮飾吧！

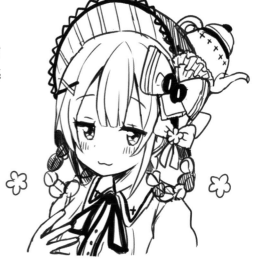

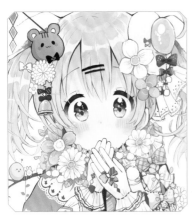

以「黃色」為主題的
插圖，頭上戴著荷包
蛋、酢漿草、白花、
鈴鐺、小熊吉祥物等
作為裝飾。

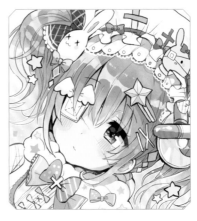

以兔子、星星、月
亮、羽毛為頭飾，
來呈現出夢幻可愛
感，髮飾統一使用
柔和色調。

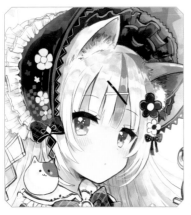

頭戴哥德蘿莉風的大
型黑色頭巾，瀏海以
花朵髮夾固定住，營
造出反差萌感。

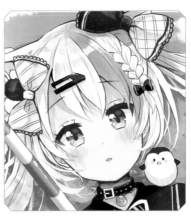

使用與髮色接近且
同色調的大、中、
小型蝴蝶結，不對
稱的配置令人印象
深刻。

帽子

高帽與寬緣帽都是童話常見的裝扮要素，搭配適合的服裝、可愛的裝飾，就能進一步襯托幻想世界的氛圍。不妨試著加上各種形狀大小的帽子。

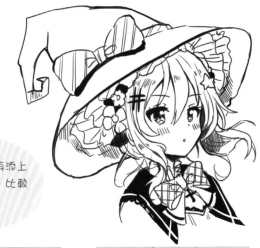

先決定帽子形狀，再添上與服裝相襯的裝飾，比較容易確立設計基調！

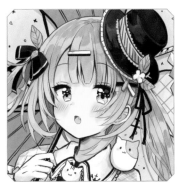

以「薄荷巧克力」為主題，女孩頭戴小高帽。以深咖啡色來表現巧克力，上面飾有薄荷葉。

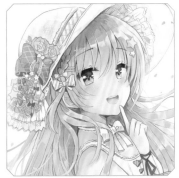

帽簷部分加寬的遮陽帽。加上大量的薔薇與蝴蝶結，營造出千金小姐的優雅氣質與華麗氣氛。

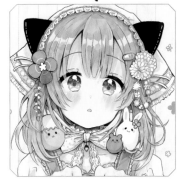

由於是以「農村女孩」為設計形象的角色，因此戴上髮箍以及頭巾當作帽子，並以貓耳髮飾作為亮點。

獸耳

即使是簡單的髮型，只要加上獸耳，頓時就轉變為奇幻風格。
可以配合主題，加上貓耳、兔耳或熊耳等動物耳朵。

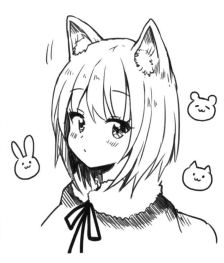

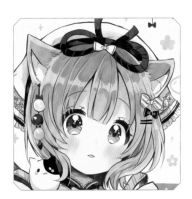

以「抹茶」為主題的女孩。以微微向後揚起的幼貓耳朵，表現出女孩的稚嫩與可愛。

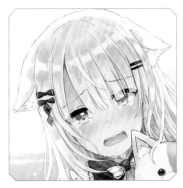

獸耳能輕易傳達出人物的喜怒哀樂。這裡想表達哭泣，因此藉朝下的耳朵來強調悲傷。

極具特徵的配件

在插畫中加入創意設計或 Q 版的花卉、水果及吉祥物，
轉眼間變成充滿幻想童話氣氛的設計。

配件特徵 1

花&植物

花卉與植物，無論是甜美還是黑暗的主題
都很適合，堪稱萬用素材。在頭飾及服飾
中加入花朵紋樣就能醞釀出童話風格，也
可以參考花語來設計。

水果

水果大多色彩鮮豔，像是草莓、葡萄、
檸檬等等，只要在服飾中加入水果就能讓
人留下深刻印象。想描繪風格清新的服裝
時，建議以水果作為設計素材。

甜點

甜點的外觀大多很可愛，即使是糖果包裝
也能作為設計的參考。順帶一提，甜點也
很適合運用在略帶黑暗氣氛的插圖中。

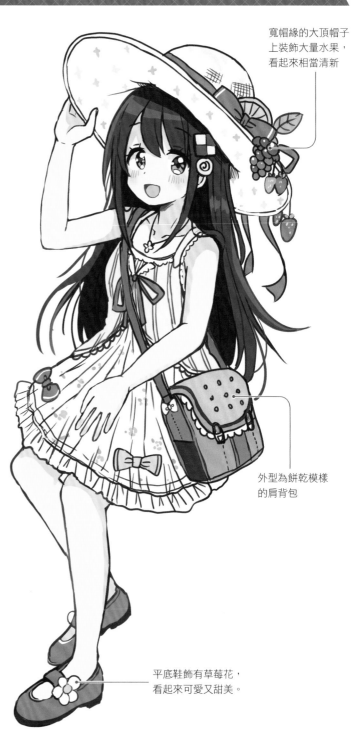

寬帽緣的大頂帽子
上裝飾大量水果，
看起來相當清新

外型為餅乾模樣
的肩背包

平底鞋飾有草莓花，
看起來可愛又甜美。

吉祥物

發揮想像力,在插圖中加入小動物,並且畫成Q版吉祥物,就能呈現幻想童話風格。吉祥物一多,畫面氛圍也會變得溫馨起來。

Q版角色

在等身比例的角色旁加入Q版角色,便能輕鬆營造出奇幻世界觀。這些Q版角色可以設定為妖精、小矮人或是被施了魔法而變小等,如此一來也比較容易想像構圖。

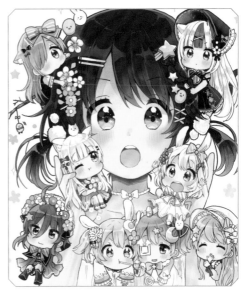

POINT

先決定素材與主題
下一步才是設計

一開始先選好素材以及想描繪的主題,這樣會比較容易聯想,一步步挖掘出更多更廣的點子。舉例來說,一說到「鮮奶油蛋糕」,就會聯想到「白色服裝」、「草莓的紅色為亮點」、「甜蜜柔和的氣氛」等;一提到「向日葵」,便聯想到「夏天」、「活力充沛的女孩」、「輕薄服裝」、「向日葵種子」等等。

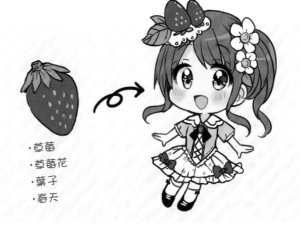

·草莓
·草莓花
·葉子
·春天

色彩搭配要點

整體色系與配色的均衡感，會大幅轉變角色的形象。
依循主題，選擇相合的配色吧。

幻想童話風的配色

上色

線稿
線條基本上以咖啡色為主。想要帶給人柔和的印象時，建議使用深咖啡色。也可以配合實際上色，調整線稿的顏色。

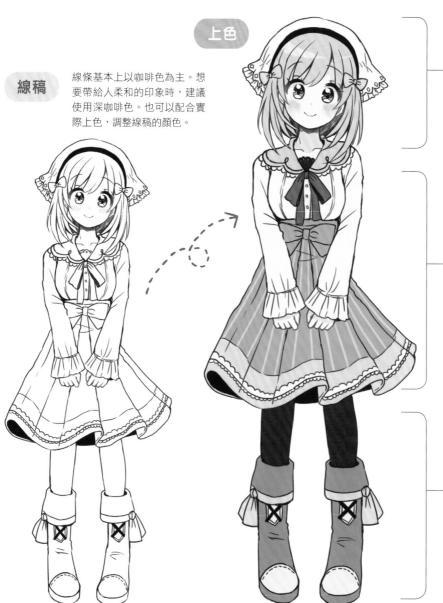

想要呈現出幻想童話風格的女孩時，髮色可選用柔美的粉紅色，帽子則配合髮色選用白色，以黃色蝴蝶結點綴。像這樣給人溫柔可愛印象的色調，正是幻想童話的配色原則。

服裝的基底色選用與粉紅髮色調和的黃色與綠色，點綴用的蝴蝶結則選色調相近的紅色。點綴色能凸顯設計層次，加深印象。

腿部的配色，則以與黃、綠色調和的咖啡色為主，並以黃色為點綴色。只要相鄰的配件搭配協調的顏色，整體設計看起來就會很漂亮，決定配色時必須留意這點。

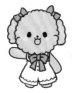
幻想童話系的配色訣竅，是運用明亮且散發甜美感的色彩搭配組合，構成亮麗吸睛的配色！
一起來試著搭配出協調或互補的顏色組合，展現幻想童話風情吧！

幻想童話風以外的配色

 現代　　　 帥氣　　　 黑暗

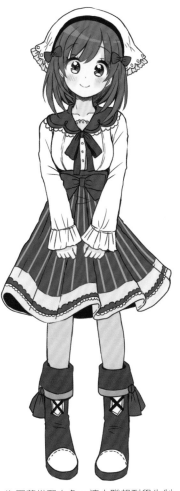 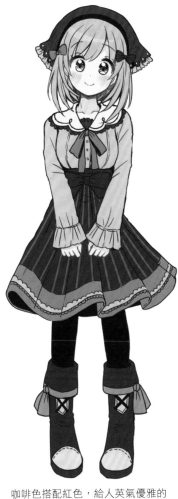 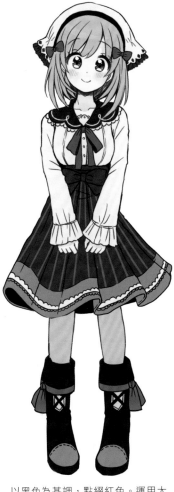

海軍藍搭配白色，讓人聯想到學生制服的清秀配色。具現代感的設計非常適合沉穩的色調。

咖啡色搭配紅色，給人英氣優雅的印象。另外，金色與紅色的組合也能營造出奢華感。

以黑色為基調，點綴紅色。運用大量的灰色來表現灰暗的氣氛，也稍微降低肌膚的彩度。

色彩的印象變化

可愛風的配色範例

統一色彩的色調，也比較容易使作品的世界觀與整體印象達成一致。這裡介紹幾種可愛風格的色彩搭配範例。

精緻甜點般的配色

奶油汽水般爽口的配色

便宜零食般沉穩的配色

傳統糯子般柔和的配色

 什麼是色調
明度與彩度相近的顏色歸為同一類，便是色調相近。

頭身比例要點

在有如繪本世界的幻想童話中,人物的頭身比例最好低於6頭身,
既適合充滿褶邊的服裝,也能夠融入背景。

幻想童話風的頭身比例

一般

6頭身

幻想童話風

5頭身

設定15歲

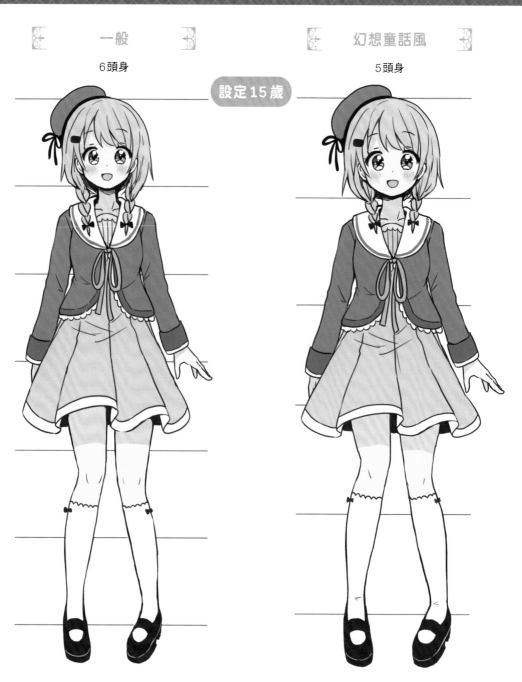

年紀約15歲前後的國高中生,頭身比例較大,看起來仍不脫童稚,相當符合幻想童話的世界觀。
這個年紀不僅服裝的設計與設定範圍較廣,也比較好畫。

成人的頭身比例

左頁的角色設定是15歲，頭身比例為5頭身，成人女性則為6頭身。增加身體的比例時，只要將眼睛稍微橫向拉長，便能有效減少不協調感，更顯成熟。

 一般
6.5～7頭身

 幻想童話風
5.5～6頭身

 設定30歲

縮小頭身比例之後，別忘了配合頭部大小，調整身體的比例喔！

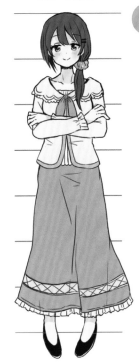
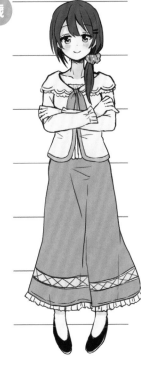

小女孩的頭身比例

4頭身比例可帶給人稚嫩的印象。只要將人物輪廓畫得圓潤點，就能表現出柔軟的臉頰；再將眼睛畫得又圓又大，看起來就很可愛。小蘿莉也是幻想童話世界觀中非常適合的登場角色。

一般
4.5～5頭身

幻想童話風
4頭身

設定6歲

手腳稍微畫得肉肉的，看起來就會很可愛！

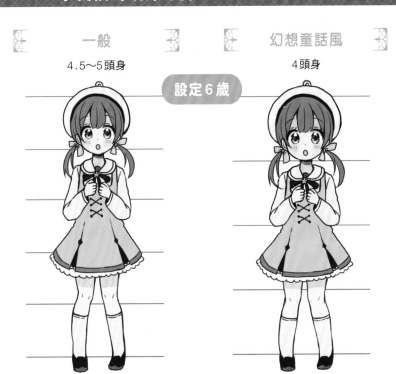

背景風格

想要演繹出幻想童話的世界，背景也是重要的一環。
一起來建構可愛又充滿奇幻的世界觀吧。

現代與幻想童話的背景比較

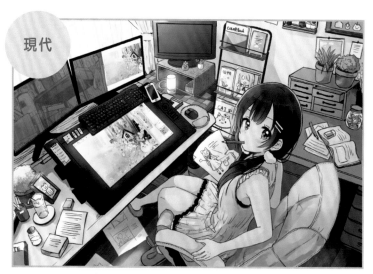

現代

這是我以工作室為主題所描繪的插圖，背景全由現實生活的要素所構成。房間若沒有刻意裝潢，通常不會有鮮明的主題色，往往充斥各種顏色，因此配色上可以不必考慮色調統一感。

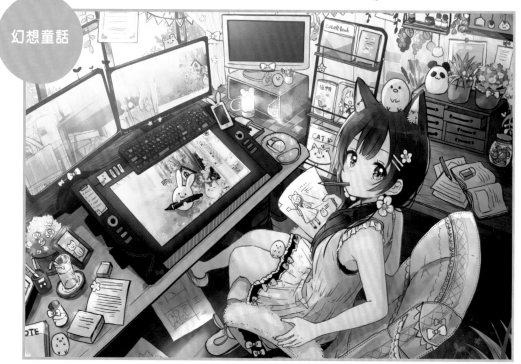

幻想童話

這是以現代版為原型改造後的幻想童話風插圖。基本上角色設計不變，藉由擺設的植物及吉祥物等配件來展現世界觀，就連機械也變可愛了。將家具的金屬材質改成帶有溫度的木材，就能營造出奇幻的氛圍。

背景的構成要素

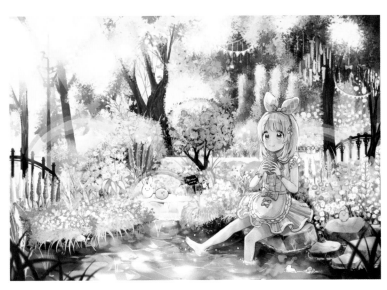

◀ 主人公沐浴在陽光之下、敞徉於大自然的插圖。只要加入彩虹、吉祥物、花園等要素，共構出奇幻世界觀。彩虹與花卉是最容易表現奇幻世界的素材，不妨積極使用。

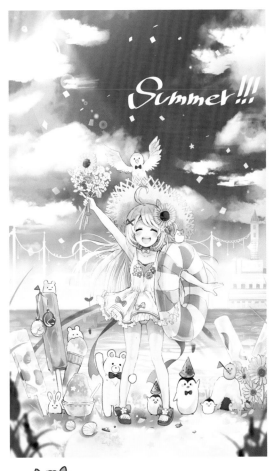

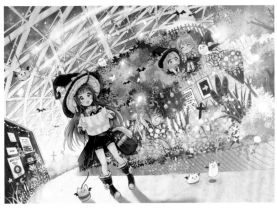

▲ 插圖以萬聖節為主題，描繪出像室內又像室外的奇妙空間。除了加入彩虹與花，畫面中也融入流星和Q版人物，構成不可思議的世界觀。

◀ 本圖以夏天為主題，由一群吉祥動物、藍天、彩虹，以及插在地面上的冰棒所構成。只要加入自己喜歡的要素，不必在乎現實中是否存在，就能構成華麗的奇幻空間。

運用各種素材，組合成可愛且充滿幻想的空間，令人忍不住想一窺究竟。一起來創造出獨一無二的幻想童話！

幻想童話的角色設計

先以現實中的服裝為原型來構思，
再配合主題設定增添要素，藉聯想創造新設計。

現代與幻想童話的角色設計

現代　　　　　　　　　　　奇幻

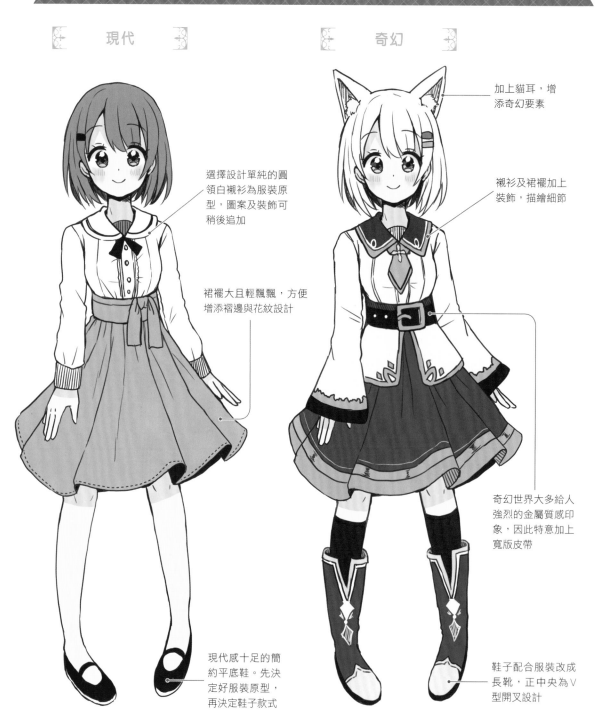

加上貓耳，增添奇幻要素

選擇設計單純的圓領白襯衫為服裝原型，圖案及裝飾可稍後追加

襯衫及裙襬加上裝飾，描繪細節

裙襬大且輕飄飄，方便增添褶邊與花紋設計

奇幻世界大多給人強烈的金屬質感印象，因此特意加上寬版皮帶

現代感十足的簡約平底鞋。先決定好服裝原型，再決定鞋子款式

鞋子配合服裝改成長靴，正中央為 V 型開叉設計

幻想童話的角色設計

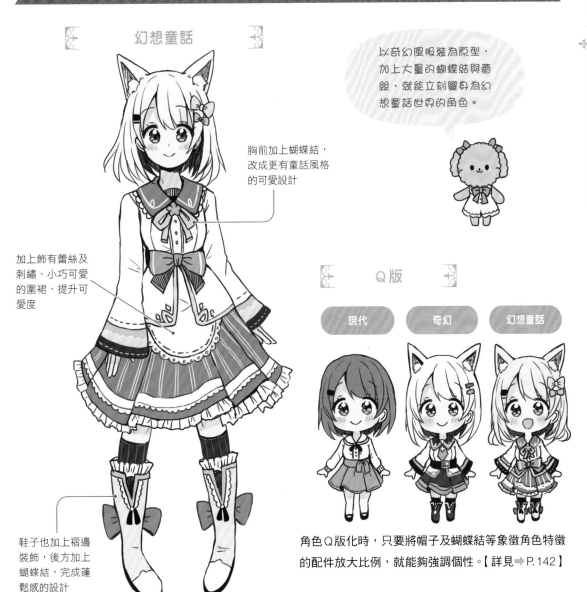

幻想童話

胸前加上蝴蝶結，改成更有童話風格的可愛設計

加上飾有蕾絲及刺繡、小巧可愛的圍裙，提升可愛度

鞋子也加上褶邊裝飾，後方加上蝴蝶結，完成蓬鬆感的設計

以奇幻風服裝為原型，加上大量的蝴蝶結與蕾絲，就能立刻變身為幻想童話世界的角色。

Q版

現代　奇幻　幻想童話

角色Q版化時，只要將帽子及蝴蝶結等象徵角色特徵的配件放大比例，就能夠強調個性。【詳見➡ P.142】

POINT

幻想童話角色的簡單設計法

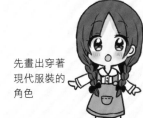

先畫出穿著現代服裝的角色

加上奇幻要素像是獸耳

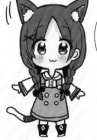

加上世界觀如同繪本風格像是褶邊、蝴蝶結

完成

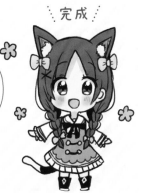

服裝設計比較

接下來將現代制服與便服分別改造為幻想童話風格。
重點在於裙襬的蓬鬆感、色調以及配件的變更。

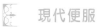

改造便服

現代便服　　　　　　　　　　　　　　　改造

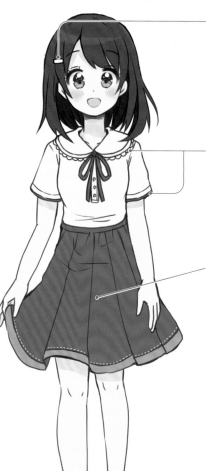

將造型簡單的髮夾
改成花朵髮夾，加
上蝴蝶結。再戴上
帽子就更亮眼了

衣領加上大片的蕾
絲，改成更大的蝴
蝶結。袖子也增添
衣褶，更能凸顯甜
美氣質

裙子的顏色從紅色
變為粉紅色，再加
上蝴蝶結及褶邊就
是童話風格了

鞋子的顏色改成深
咖啡色，加上蝴蝶
結。搭配飾有蕾絲
的菱形花紋長襪，
顯得相當華麗

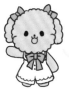

現代便服只有襯衫搭配裙子，崇尚極簡風格。但是只要將配色改成柔和的色
調，衣領、袖口及裙襬都加上褶邊設計，就轉身一變成幻想童話風打扮！

改造制服

現代制服

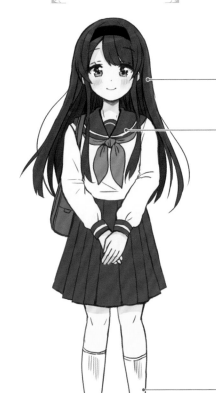

改造

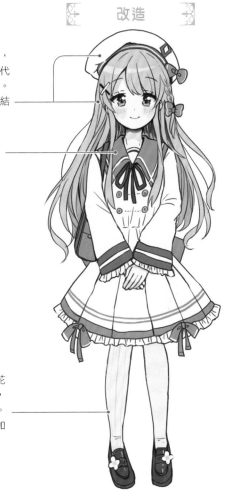

如果髮色維持黑色，容易給人強烈的現代感，因此改成栗色。再加上帽子與蝴蝶結就更可愛了

水手服改成柔和的顏色

將無底白襪換成花紋不對稱的褲襪，令人印象更深刻。別忘了鞋子也要加上可愛的配件

改造水手服的方法與便服一樣，先將色調改成柔和的顏色，來表現出童話世界觀的溫馨氛圍。再加上蝴蝶結或是寬襬裙子，輕鬆大改造！

服裝變化

制服外套（夏）

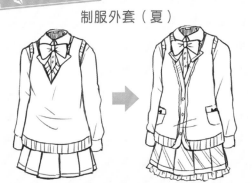

改成針織衫再加上褶邊，更加甜美

制服外套（冬）

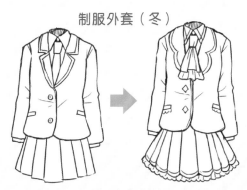

整體改成圓弧設計

公主服

改造

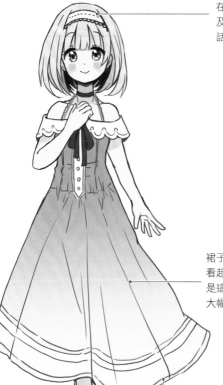

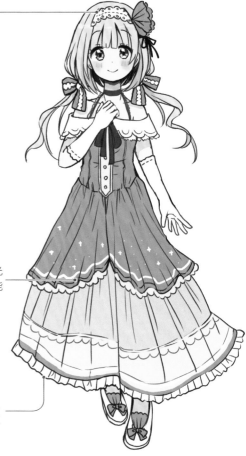

在髮箍加上圖案及花飾，變成童話風格

裙子多加一層蕾絲，看起來更加華麗。光是這樣稍作改變就能大幅改變印象

裙襬加上褶邊後，裙子看起來帶有弧度，使輪廓剪影更可愛

由於角色設定為公主，因此在可愛的禮服加上褶邊、蕾絲及蝴蝶結等童話要素，加以改造。最後再加上髮箍與花朵髮飾，就能營造出高雅的氣質。

服裝變化

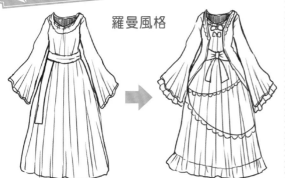

羅曼風格

袖口加上蕾絲與袖褶，更顯華麗

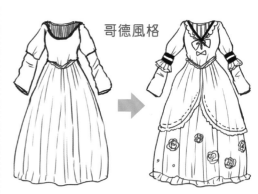

哥德風格

裙子增添一層布料與四散的玫瑰

改造魔法師服

魔法師服　　改造

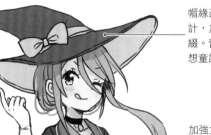

帽緣改成可愛的蕾絲設計，加上大蝴蝶結作點綴。蕾絲與花可說是幻想童話的基本要素

加強女孩的特質，像是胸前戴上大蝴蝶結、加長頭髮等。重點在於讓角色散發甜美氣質

襪子拉長到膝下，後鞋跟加上蝴蝶結

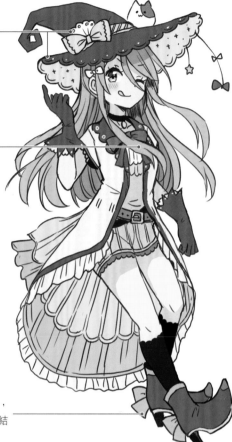

角色設定是會施魔法的女孩，因此服裝設計成以大帽子、靴子與長襬外套為特徵的魔法師風格。不妨增加繪本風的裝飾，改造成童話世界中的魔法師風格！

服裝變化

祭司

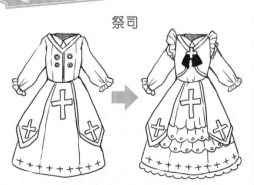

加上多層蕾絲及蝴蝶結，凸顯童話風格

召喚師

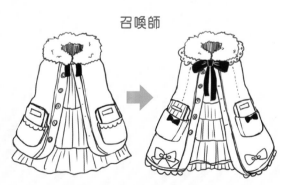

增加褶皺和蝴蝶結，提升可愛度

服裝設計的構思指南

本專欄將解說角色服裝的設計過程，以及如何構思點子。

這些技巧也可運用在幻想童話以外的領域喔！

① 先畫人體模型

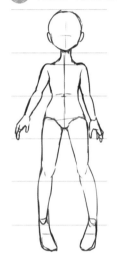

先畫出角色的全身輪廓。描繪姿勢時，可參考服裝雜誌或素描人偶，只要是自己方便利用的資料都要多加活用。

② 決定服裝原型

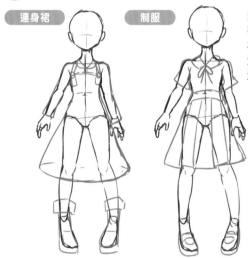

連身裙　　　　　制服

畫好人體模型後，接著決定服裝的原型。根據設計初期階段所決定的基礎，陸續增添飾品和配件。

③ 依主題賦予裝飾

這裡以連身裙為原型，以巧克力蛋糕為主題來設計服裝。從主題發想，將聯想到的要素加入原型。

④ 決定配色

服裝擬定後，接著構思服裝的主要色調。上色後，完成圖就能將黑白構圖的設計巧思清晰具體地呈現出來。

⑤ 修飾細節

接著勾勒細節及細部微調，提升作品的層次。讀者能夠從剪影一眼辨識出角色，就是好設計的證明！

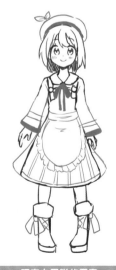

巧克力蛋糕的要素

・巧克力的色調 ・蛋糕造型 ・圓點
・蛋糕店 ・材料及產地 等等

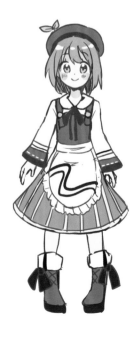

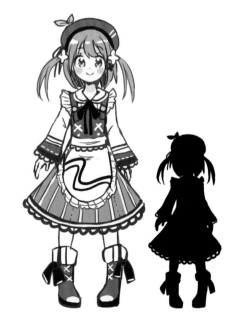

角色設計術

Fairy tale ❖ 童話 ❖

白雪公主

以活力充沛的公主為形象，設計開朗活潑的角色。

設計出發點

以白雪公主的特徵紅、藍、黃色為主要配色，重點配件則是紅蘋果造型的肩背包；搭配黑髮及長裙，流露出公主特有的清秀氣質。七名小矮人則Q版化，表現幻想童話的世界觀。

完成

戴上大型的紅色蝴蝶結，加強角色的輪廓

由於色彩較多，不容易統合，因此將紅色移到中央作為點綴色，眼睛的顏色也配合紅色

拉鍊握把加上葉子吊飾，呈現蘋果的形象

草稿

草稿的裙子設計較簡單，成品再追加一層蕾絲邊

34

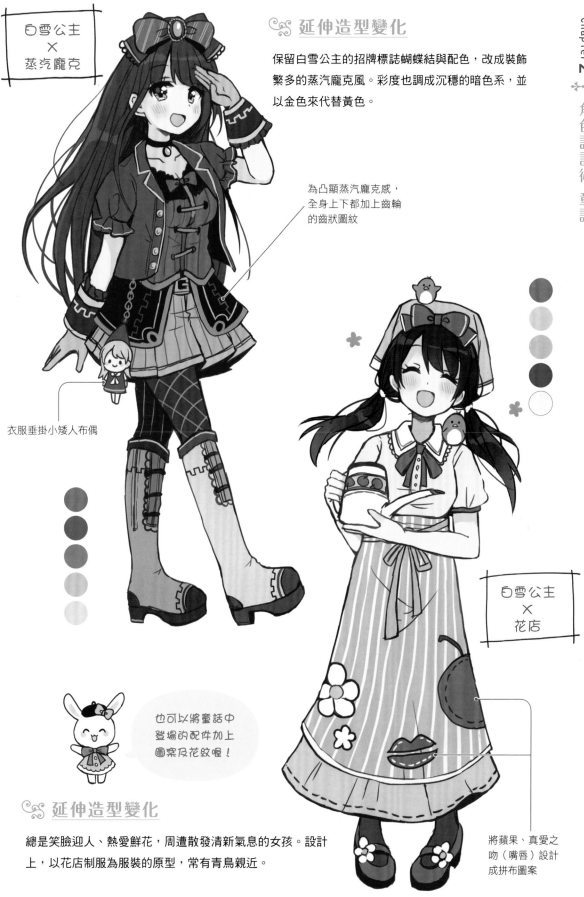

白雪公主
×
蒸汽龐克

延伸造型變化

保留白雪公主的招牌標誌蝴蝶結與配色，改成裝飾繁多的蒸汽龐克風。彩度也調成沉穩的暗色系，並以金色來代替黃色。

為凸顯蒸汽龐克感，全身上下都加上齒輪的齒狀圖紋

衣服垂掛小矮人布偶

白雪公主
×
花店

也可以將童話中登場的配件加上圖案及花紋喔！

延伸造型變化

總是笑臉迎人、熱愛鮮花，周遭散發清新氣息的女孩。設計上，以花店制服為服裝的原型，常有青鳥親近。

將蘋果、真愛之吻（嘴唇）設計成拼布圖案

小紅帽

以紅色的帽兜披肩為主，設計成便於在森林走動、易活動的服裝。

設計出發點

小紅帽的服裝，是以紅色為基調的寬大帽兜披肩為特徵。從被大野狼追捕的柔弱兔子形象聯想而來，在帽兜加上兔耳；頭上戴的花朵髮夾，則會使讓人聯想到森林中的花園。另外，頸部的蝴蝶結使用與紅色調性相合的黃色為強調色。

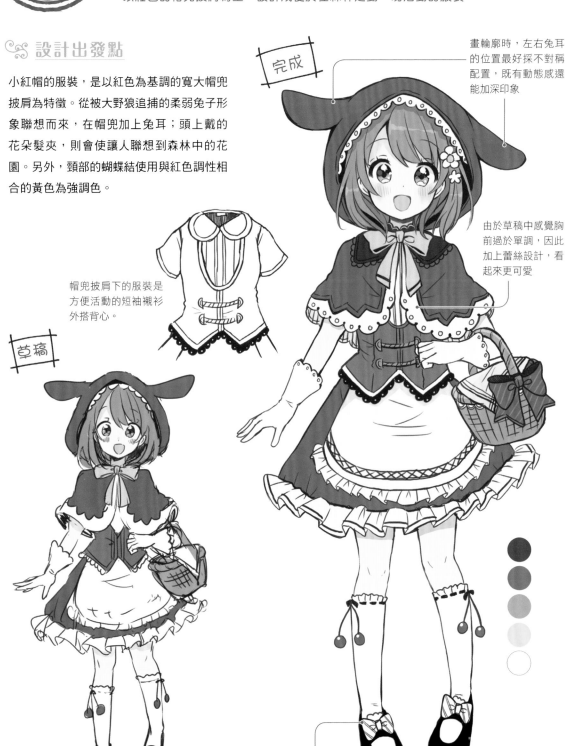

完成

草稿

畫輪廓時，左右兔耳的位置最好採不對稱配置，既有動態感還能加深印象

由於草稿中感覺胸前過於單調，因此加上蕾絲設計，看起來更可愛

帽兜披肩下的服裝是方便活動的短袖襯衫外搭背心。

腳部也追加蝴蝶結，看起來更時髦

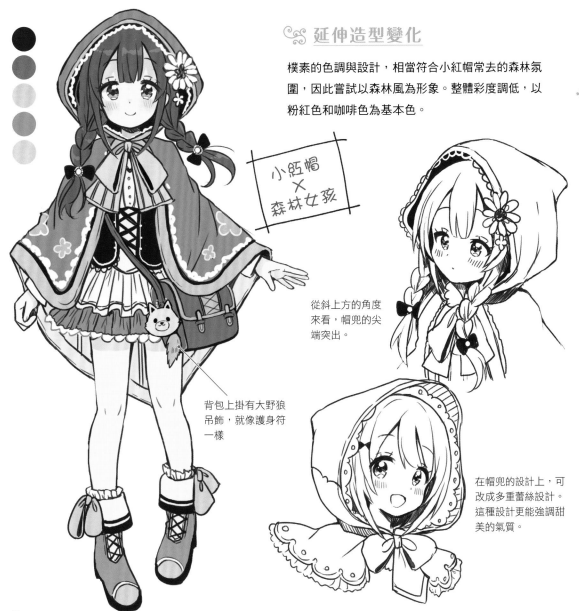

延伸造型變化

樸素的色調與設計，相當符合小紅帽常去的森林氛圍，因此嘗試以森林風為形象。整體彩度調低，以粉紅色和咖啡色為基本色。

小紅帽
×
森林女孩

從斜上方的角度來看，帽兜的尖端突出。

背包上掛有大野狼吊飾，就像護身符一樣

在帽兜的設計上，可改成多重蕾絲設計。這種設計更能強調甜美的氣質。

內裡的服裝設計

隱藏在披肩下的服飾也是角色設計的一環

當人物舉起手臂、或是風吹拂時，帽兜披肩下的衣服都會露出來，因此不光是外衣，包含外衣下的服裝也得好好設計，兼顧方便性與活動度。帽兜披肩大多為單色的簡單設計，因此內裡服裝最好仔細設計細節，展現層次又顯美觀。

灰姑娘

以藍色禮服與一頭金髮為設計基調，成熟堅強的女孩。

❧ 設計出發點

提到灰姑娘的形象，大多數人會聯想到飾有大量褶邊與蕾絲的藍色禮服，以及一頭璀璨的金髮吧？即使遭受繼母和姊姊們的欺凌也絕不屈服的堅強女孩。由於禮服下半部為蓬鬆的長襯裙，上半身則以清爽露臂的設計來維持平衡。

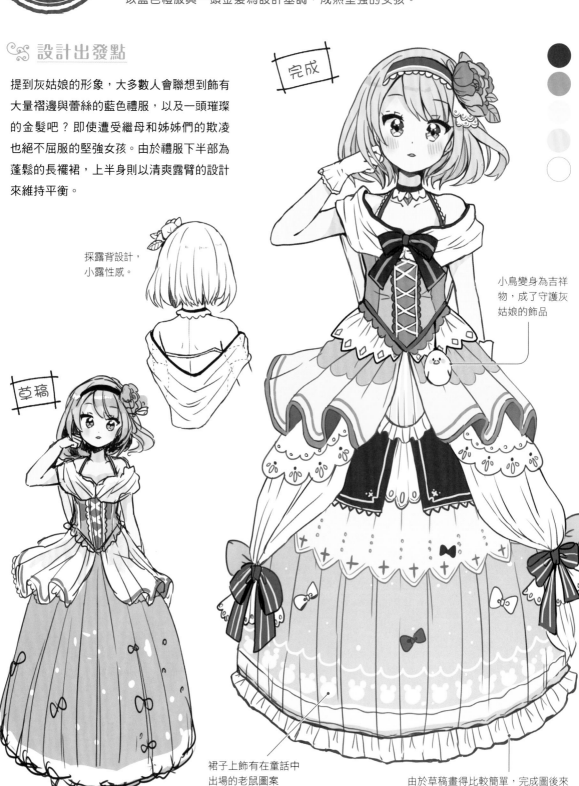

完成

採露背設計，小露性感。

小鳥變身為吉祥物，成了守護灰姑娘的飾品

草稿

裙子上飾有在童話中出場的老鼠圖案

由於草稿畫得比較簡單，完成圖後來追加褶邊與蕾絲，使禮服更豪華

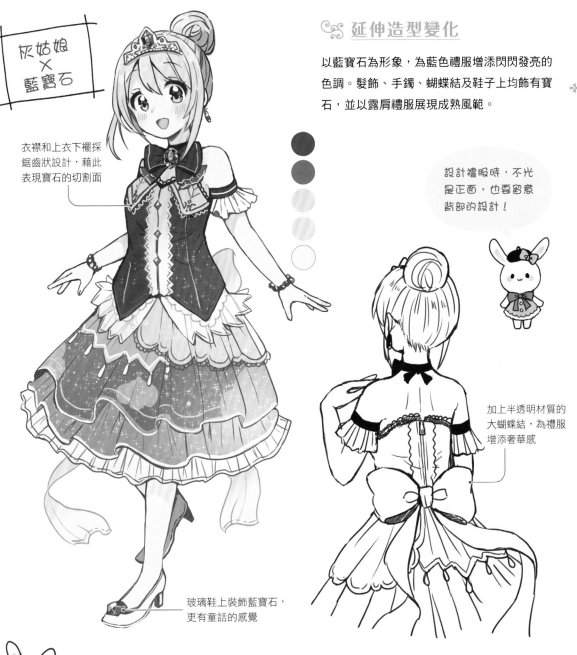

灰姑娘 × 藍寶石

衣襬和上衣下襬採鋸齒狀設計，藉此表現寶石的切割面

玻璃鞋上裝飾藍寶石，更有童話的感覺

延伸造型變化

以藍寶石為形象，為藍色禮服增添閃閃發亮的色調。髮飾、手鐲、蝴蝶結及鞋子上均飾有寶石，並以露肩禮服展現成熟風範。

設計禮服時，不光是正面，也要留意背部的設計！

加上半透明材質的大蝴蝶結，為禮服增添奢華感

玻璃鞋的變化

加上各種裝飾顯現不一樣的個性

玻璃鞋的表面是光滑還是有稜有角，都會改變角色的形象。不妨下點功夫，像是在鞋尖裝飾寶石和花朵，或是在鞋跟增添細節，就能設計出個性獨具的玻璃鞋。

如寶石般有稜有角的玻璃鞋

飾有許多珠寶的玻璃鞋

中央飾有一朵大花的玻璃鞋

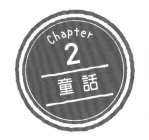
賣火柴的少女

從火柴點燃的火苗出發，以紅色系服裝來呈現奇幻感。

設計出發點

充滿補丁的服裝、大量使用低彩度的布料顏色，呈現出賣火柴少女的貧困形象。頸部蝴蝶結的設計採用火苗的色調變化。少女的個性設定為不善言詞，容易緊張且害羞，因此以瀏海遮住一只眼睛，手上則提著裝有火柴的提籃。

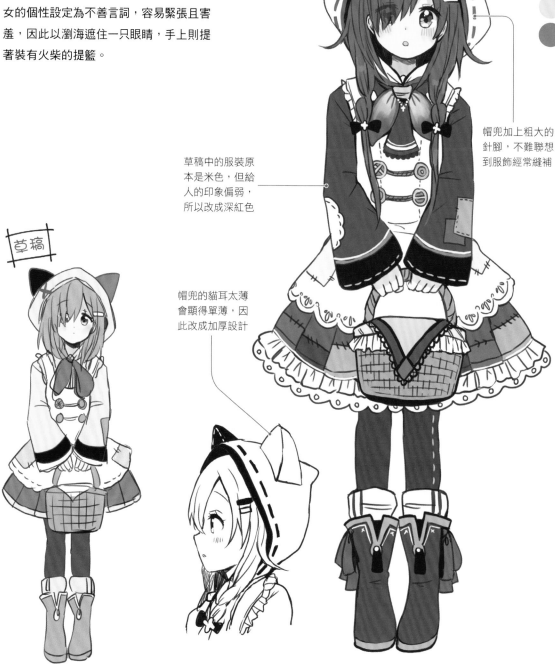

完成

帽兜加上粗大的針腳，不難聯想到服飾經常縫補

草稿中的服裝原本是米色，但給人的印象偏弱，所以改成深紅色

草稿

帽兜的貓耳太薄會顯得單薄，因此改成加厚設計

賣火柴的少女
×
休閒

延伸造型變化

以火焰的顏色為出發點,設計出紅黃漸層色的長袖連帽外套。由於整體設計簡單,因此在靴子的鞋跟處加上大蝴蝶結,稍作點綴。

髮圈採火柴造形設計,只要綁在頭髮上看起來就像掛上了火柴一樣

隨身小包採火柴頭的造型,包包上的蝴蝶結與連帽外套上的蝴蝶結是一樣的設計

以狀似火柴的重點配件為主角,設計主題一目瞭然!

裙子垂掛著剛好可裝下2盒火柴的小包

賣火柴的少女
×
少女風

延伸造型變化

讓少女穿上飾有大量的蝴蝶結及圖案的可愛服裝,垂掛在裙襬的小包裝有兜售的火柴,備分的火柴則裝在帽兜披肩的內側口袋。

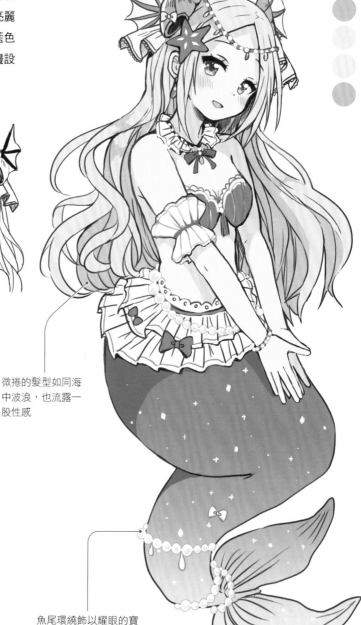

人魚公主

長髮、頭飾、胸部裝飾與長長魚尾都相當講究，優雅的人魚公主。

設計出發點

人魚公主擁有一頭的金色長髮，頭上戴著以卷貝及海星等海中生物為素材的髮飾，容貌標緻且優雅溫順。為了呈現人魚公主的亮麗外型，頭上戴有寶石飾品，尾部則塗上藍色及淡黃色的漸層色，貝殼胸罩則加上褶邊設計，結合可愛與性感。

完成

頭上戴有魚鰭髮飾，營造出反差效果

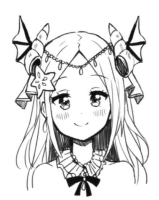

髮飾採左右對稱且具安定感的設計，並以海星飾品點綴。

草稿

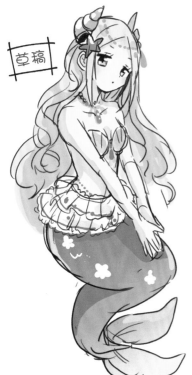

微捲的髮型如同海中波浪，也流露一股性感

魚尾環繞飾以耀眼的寶石，符合奇幻世界觀

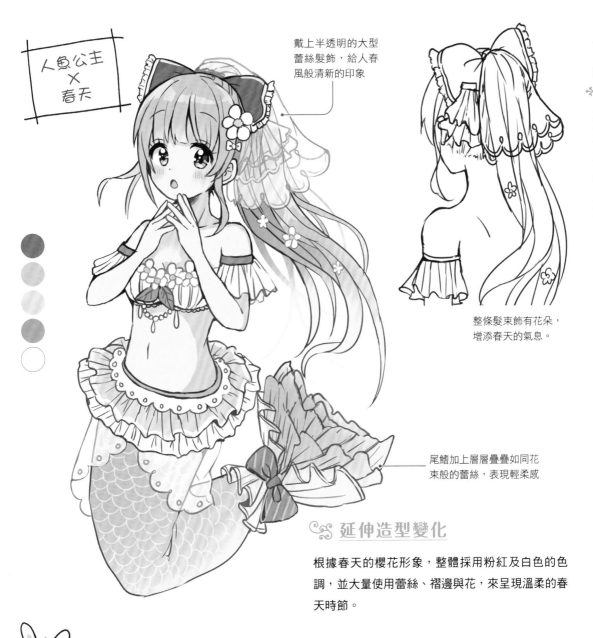

人魚公主
×
春天

戴上半透明的大型
蕾絲髮飾，給人春
風般清新的印象

整條髮束飾有花朵，
增添春天的氣息。

尾鰭加上層層疊疊如同花
束般的蕾絲，表現輕柔感

延伸造型變化

根據春天的櫻花形象，整體採用粉紅及白色的色
調，並大量使用蕾絲、褶邊與花，來呈現溫柔的春
天時節。

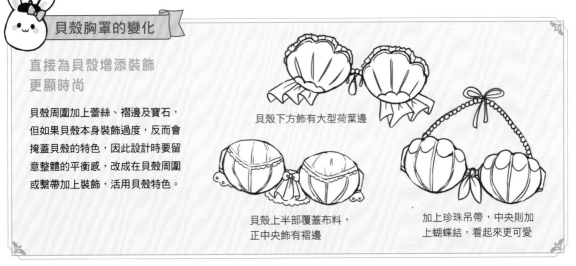

貝殼胸罩的變化

**直接為貝殼增添裝飾
更顯時尚**

貝殼周圍加上蕾絲、褶邊及寶石，
但如果貝殼本身裝飾過度，反而會
掩蓋貝殼的特色，因此設計時要留
意整體的平衡感，改成在貝殼周圍
或繫帶加上裝飾，活用貝殼特色。

貝殼下方飾有大型荷葉邊

貝殼上半部覆蓋布料，
正中央飾有褶邊

加上珍珠吊帶，中央則加
上蝴蝶結，看起來更可愛

長髮公主

及地的長髮綴飾滿滿的鮮花，容貌清秀的公主令人眼睛一亮。

設計出發點

以簡約的白底連身裙，來襯托長髮公主的招牌長髮。搭配清爽的藍色調，營造出清新的氣質。別忘了在長髮公主那頭長至垂地的金髮上裝飾時尚的花飾；行走時，也必須抱著長髮移動，避免跌倒。

完成

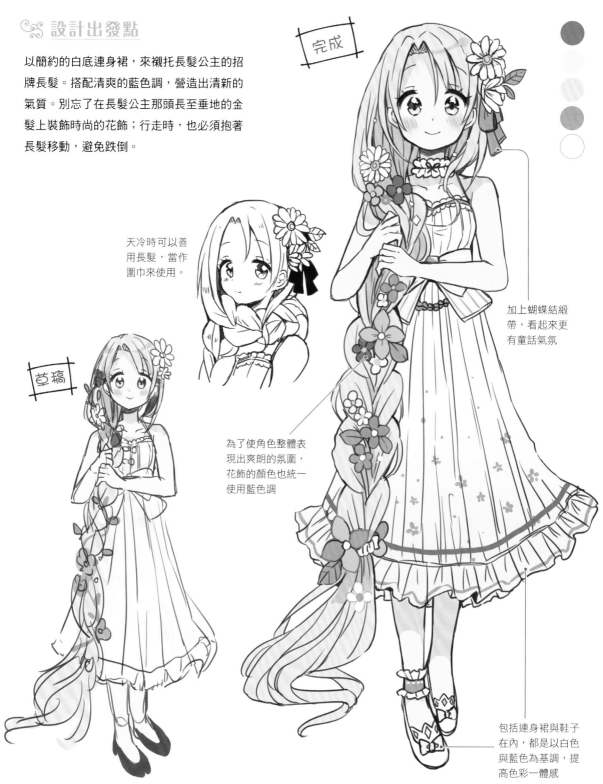

天冷時可以善用長髮，當作圍巾來使用。

加上蝴蝶結緞帶，看起來更有童話氣氛

草稿

為了使角色整體表現出爽朗的氛圍，花飾的顏色也統一使用藍色調

包括連身裙與鞋子在內，都是以白色與藍色為基調，提高色彩一體感

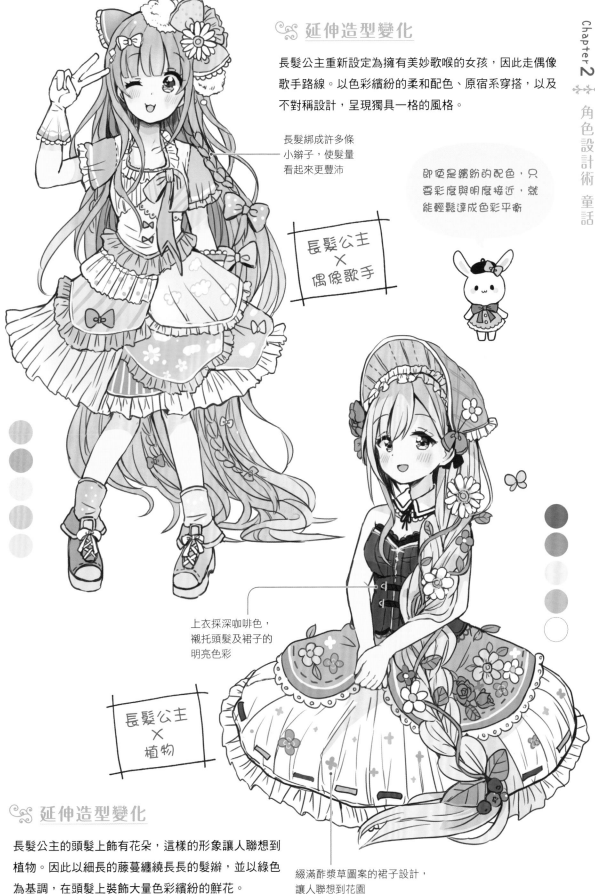

延伸造型變化

長髮公主重新設定為擁有美妙歌喉的女孩,因此走偶像歌手路線。以色彩繽紛的柔和配色、原宿系穿搭,以及不對稱設計,呈現獨具一格的風格。

長髮綁成許多條
小辮子,使髮量
看起來更豐沛

即使是繽紛的配色,只要彩度與明度接近,就能輕鬆達成色彩平衡

長髮公主
×
偶像歌手

上衣採深咖啡色,
襯托頭髮及裙子的
明亮色彩

長髮公主
×
植物

延伸造型變化

長髮公主的頭髮上飾有花朵,這樣的形象讓人聯想到植物。因此以細長的藤蔓纏繞長長的髮辮,並以綠色為基調,在頭髮上裝飾大量色彩繽紛的鮮花。

綴滿酢漿草圖案的裙子設計,
讓人聯想到花園

45

愛麗絲

愛麗絲是好奇心旺盛的女孩，呈現出活潑、淘氣的形象。

設計出發點

以水藍色為基調、充滿荷葉邊的洋裝，加上撲克牌上的方塊、愛心等圖案。一頭金色長髮搭配大型的兔耳髮箍，重點配件則是腰間佩戴的懷錶。與愛麗絲一樣佩戴懷錶，負責帶路的兔子則是她的夥伴。

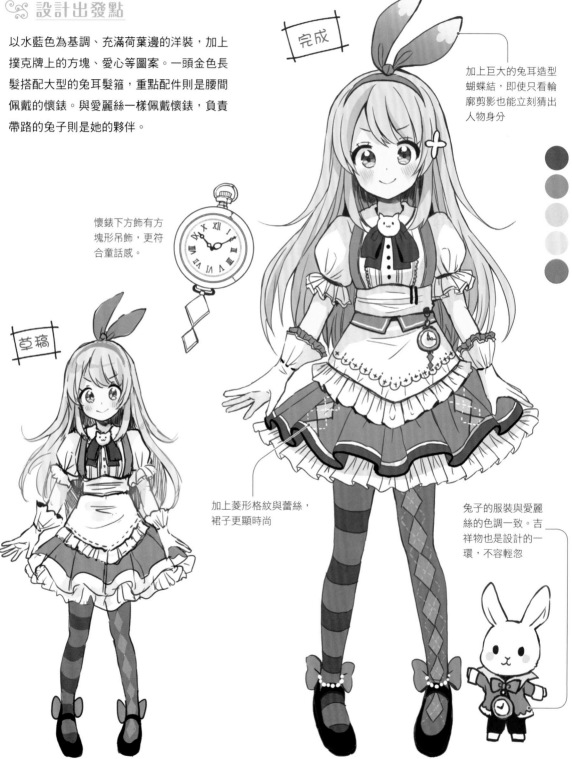

完成

加上巨大的兔耳造型蝴蝶結，即使只看輪廓剪影也能立刻猜出人物身分

懷錶下方飾有方塊形吊飾，更符合童話感。

草稿

加上菱形格紋與蕾絲，裙子更顯時尚

兔子的服裝與愛麗絲的色調一致。吉祥物也是設計的一環，不容輕忽

愛麗絲
×
動作片

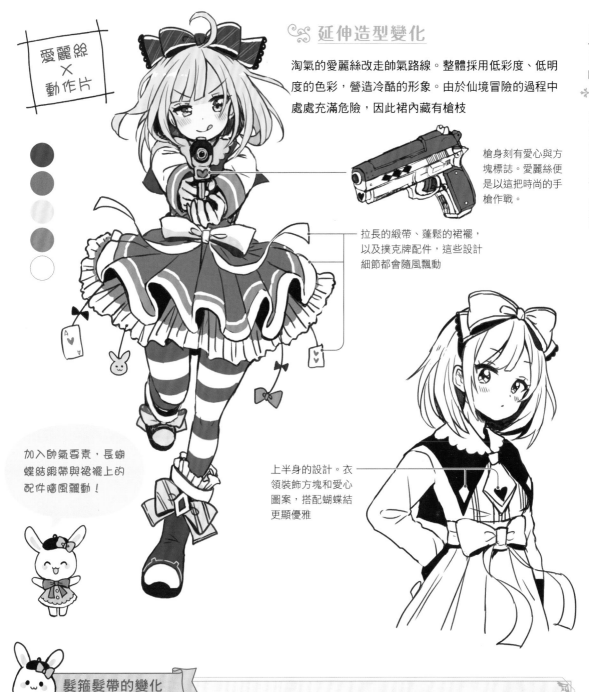

延伸造型變化

淘氣的愛麗絲改走帥氣路線。整體採用低彩度、低明度的色彩，營造冷酷的形象。由於仙境冒險的過程中處處充滿危險，因此裙內藏有槍枝

槍身刻有愛心與方塊標誌。愛麗絲便是以這把時尚的手槍作戰。

拉長的緞帶、蓬鬆的裙襬，以及撲克牌配件，這些設計細節都會隨風飄動

加入帥氣要素，長蝴蝶結緞帶與裙襬上的配件隨風飄動！

上半身的設計。衣領裝飾方塊和愛心圖案，搭配蝴蝶結更顯優雅

髮箍髮帶的變化

活用角色特徵
全新展現獨創設計

髮箍與髮帶是非常方便且萬用的配件，適合做出各種設計玩心。不但可以在髮箍加上巨大的兔耳蝴蝶結、可愛的花或荷葉邊，也可以嘗試設計前所未有的髮箍，一定很有趣。

大蝴蝶結

兔耳蝴蝶結

迷你皇冠

葛麗特

糖果屋中的女孩,以時尚感設計抗衡貧困出身的形象。

設計出發點

《糖果屋》的故事場景發生在森林中,因此人物採綠色的民族服裝。外型設定上,雖然家中貧困卻喜歡時尚,在打扮上相當用心,像是會綁辮子、繫上蝴蝶結等等;喜歡的衣服會一直穿,因此服裝充滿補丁。根據童話內容,最後加上裝麵包的袋子。

完成

以森林細微設計主體,因此頭上點綴花朵,再加上粉紅色玫瑰型蝴蝶結

從背後來看,頭巾的尺寸很大,可以蓋住耳朵。

草稿

草稿中裙子設計較簡單,因此另外在上衣加入條紋圖紋

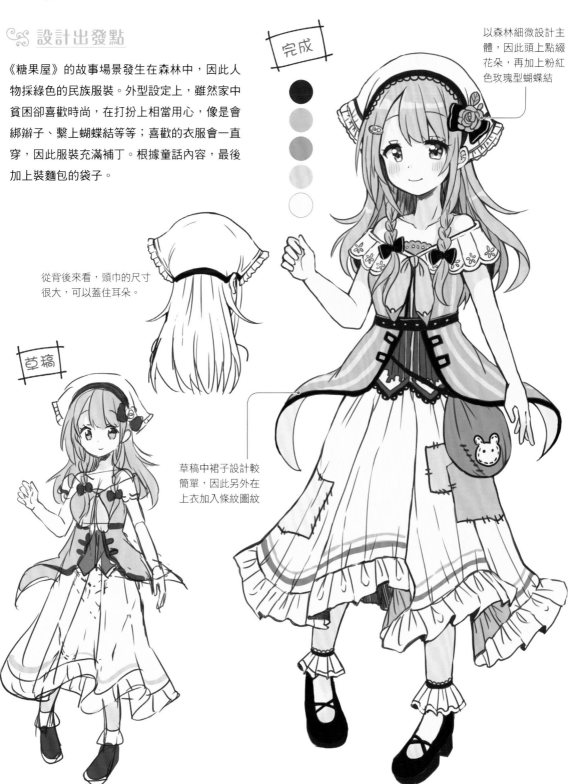

試著從童話劇情擴展創意！

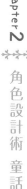

延伸造型變化

設定為喜歡對哥哥惡作劇、個性傲嬌的妹妹。服裝採萬聖節的橘色與紫色加以點綴，再加上蜘蛛網及蝙蝠翅膀等要素。

葛麗特
×
萬聖節

腰後加上大而顯眼的蝴蝶結，凸顯萬聖節的氛圍

3層的蛋糕裙，不但華麗也能營造出蓬鬆感

葛麗特
×
情人節

使用制服常用的格紋設計，再加上甜點圖案來呈現孩子氣

延伸造型變化

從糖果屋的設定聯想到喜歡做甜點的女孩，並結合了情人節要素，使用紅色與咖啡色的情人節色彩為基本配色。

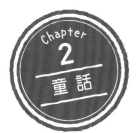

冰雪女王

氣質高貴冷豔的女王，活用冰雪和結晶來襯托冷淡的性格。

設計出發點

為了表現女王的氣質，使用白色與水藍色作為基本色，並且身穿如同冰晶般帶透明感的長禮服，搭配以皇冠為原型的豪華頭飾。露肩禮服加上大膽的露胸設計、耳間點綴藍色水晶耳環，在在強調女性魅力，打造出冷漠高傲的角色。

完成

草稿中感覺欠缺女王的氣質，因此改成面露高傲表情。表情也是角色設計的一環

頭髮往上梳成丸子頭。

外裙採用具光澤感的布料，強化難以親近的冷淡氣質

草稿

為了強調冰冷的氛圍，加上大量以冰為素材的配件

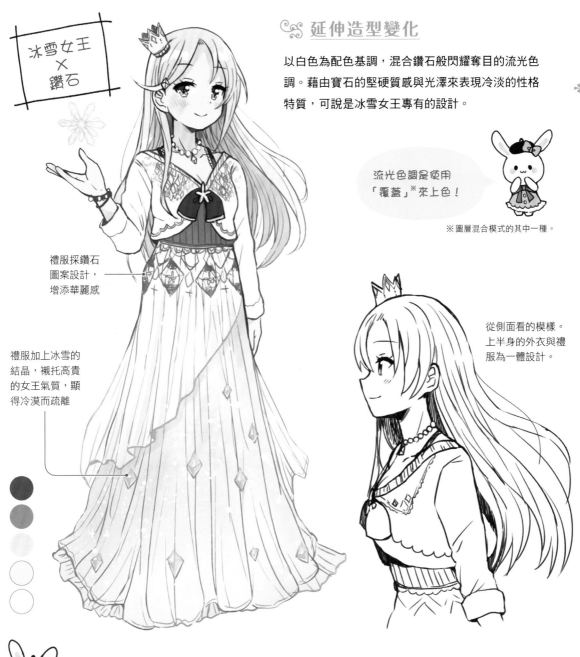

冰雪女王
×
鑽石

延伸造型變化

以白色為配色基調，混合鑽石般閃耀奪目的流光色調。藉由寶石的堅硬質感與光澤來表現冷淡的性格特質，可說是冰雪女王專有的設計。

流光色調是使用「覆蓋」※來上色！

※圖層混合模式的其中一種。

禮服採鑽石圖案設計，增添華麗感

禮服加上冰雪的結晶，襯托高貴的女王氣質，顯得冷漠而疏離

從側面看的模樣。上半身的外衣與禮服為一體設計。

頭飾與皇冠的變化

**刻畫細部裝飾
展現成熟韻味**

描繪頭飾與皇冠時，先畫一半的形狀，再使用水平翻轉複製功能，就能輕鬆畫出漂亮的另一半。如果繪圖軟體有對稱尺規功能，建議使用此一功能來描繪，會更輕鬆。只要在頭飾和皇冠上加入許多幾何設計與圖案，看起來就更加精緻奢華。頭飾與皇冠的畫法其實並不難，請務必一試。

拇指公主

身形嬌小，如同鬱金香一般，可愛迷人又淘氣的公主。

設計出發點

拇指公主從鬱金香中誕生，因此身穿略帶圓弧、令人聯想到鬱金香設計的蓬蓬裙，整體採用如花綻放般層層外展的設計。為了表現嬌小的體型，頭上加上大大的鬱金香髮飾來點綴。頭頂的燕子是拇指公主的夥伴，可以變大，載著拇指公主一同翱翔天空。

完成

草稿

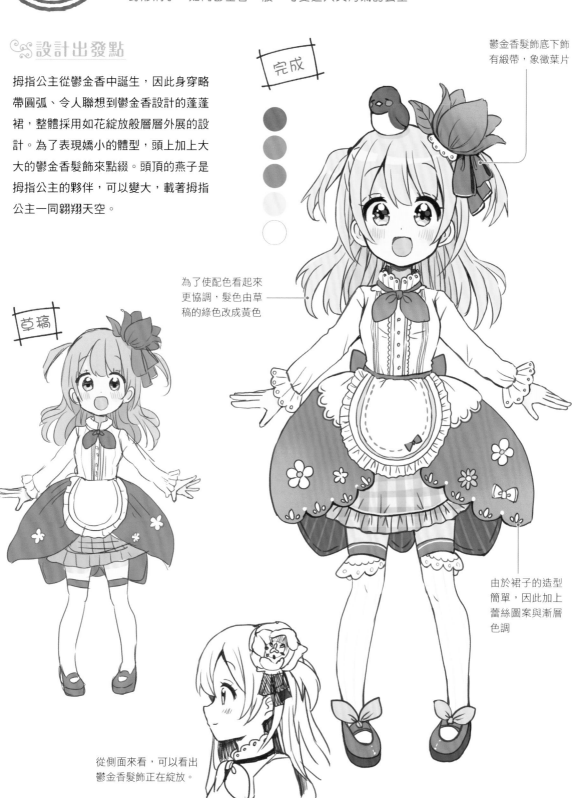

鬱金香髮飾底下飾有緞帶，象徵葉片

為了使配色看起來更協調，髮色由草稿的綠色改成黃色

由於裙子的造型簡單，因此加上蕾絲圖案與漸層色調

從側面來看，可以看出鬱金香髮飾正在綻放。

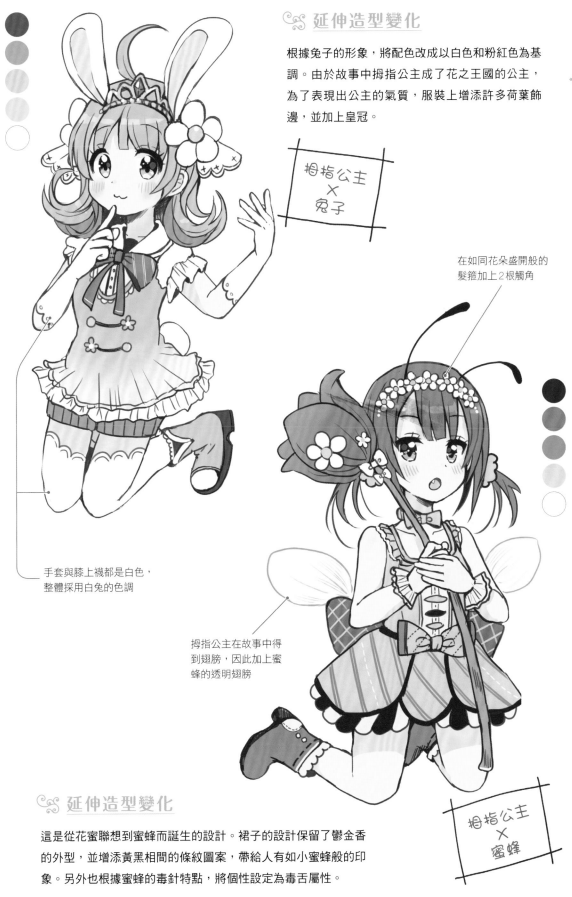

⚙ 延伸造型變化

根據兔子的形象，將配色改成以白色和粉紅色為基調。由於故事中拇指公主成了花之王國的公主，為了表現出公主的氣質，服裝上增添許多荷葉飾邊，並加上皇冠。

拇指公主
×
兔子

在如同花朵盛開般的髮箍加上2根觸角

手套與膝上襪都是白色，整體採用白兔的色調

拇指公主在故事中得到翅膀，因此加上蜜蜂的透明翅膀

⚙ 延伸造型變化

這是從花蜜聯想到蜜蜂而誕生的設計。裙子的設計保留了鬱金香的外型，並增添黃黑相間的條紋圖案，帶給人有如小蜜蜂般的印象。另外也根據蜜蜂的毒針特點，將個性設定為毒舌屬性。

拇指公主
×
蜜蜂

睡美人

睡美人的象徵便是荊棘與玫瑰，不妨大量運用，加入設計當中。

設計出發點

裙襬及地、如同公主般奢華的禮服，是以百花圍繞為設計出發點，因此採用粉紅色與白色的柔和配色。根據故事，服裝也大量採用荊棘和玫瑰的圖案。角色形象設定為總是很想睡，但個性穩重溫柔的女孩。

完成

為了使頸部的紅玫瑰更顯眼，服裝配色採用粉紅色及白色等淡色調

從禮服背面可以看出，兩袖的蝴蝶結與腰部均為收窄的設計。

草稿

畫線稿時發現禮服不夠豪華，又追加了裝飾及配件

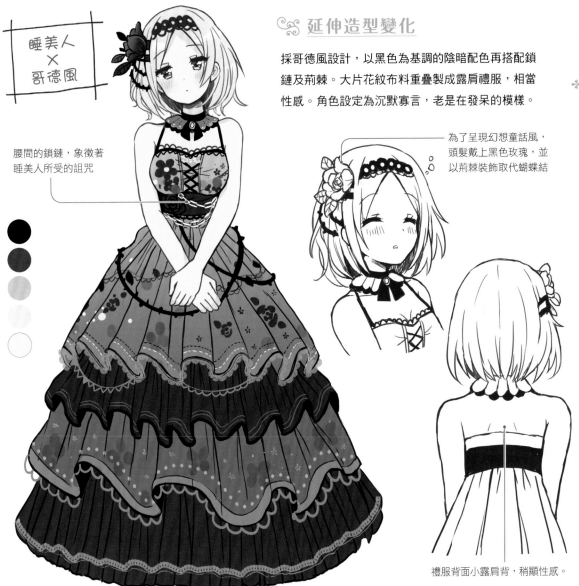

睡美人 × 哥德風

腰間的鎖鏈，象徵著睡美人所受的詛咒

延伸造型變化

採哥德風設計，以黑色為基調的陰暗配色再搭配鎖鏈及荊棘。大片花紋布料重疊製成露肩禮服，相當性感。角色設定為沉默寡言，老是在發呆的模樣。

為了呈現幻想童話風，頭髮戴上黑色玫瑰，並以荊棘裝飾取代蝴蝶結

禮服背面小露肩背，稍顯性感。

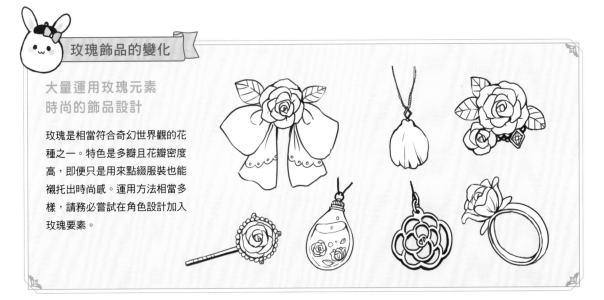

玫瑰飾品的變化

大量運用玫瑰元素時尚的飾品設計

玫瑰是相當符合奇幻世界觀的花種之一。特色是多瓣且花瓣密度高，即便只是用來點綴服裝也能襯托出時尚感。運用方法相當多樣，請務必嘗試在角色設計加入玫瑰要素。

乙姬

身穿飄逸服飾，散發成熟韻味的大姊姊。

設計出發點

從身穿古典和服的大姊姊形象，設定為大腿半露、強調性感的角色。另外，印象中乙姬頭頂環狀髮型，因此改成在耳下紮成甜甜圈形狀的髮型。至於乙姬的招牌羽衣則改成窄版設計，呈現成熟穩重的氣質。

由於花色樸素，因此參考傳統的紗綾形紋樣，設計原創圖案

完成

頭髮分成左右兩股，分別使用髮繩盤成環狀，紮成甜甜圈般的髮型。

草稿

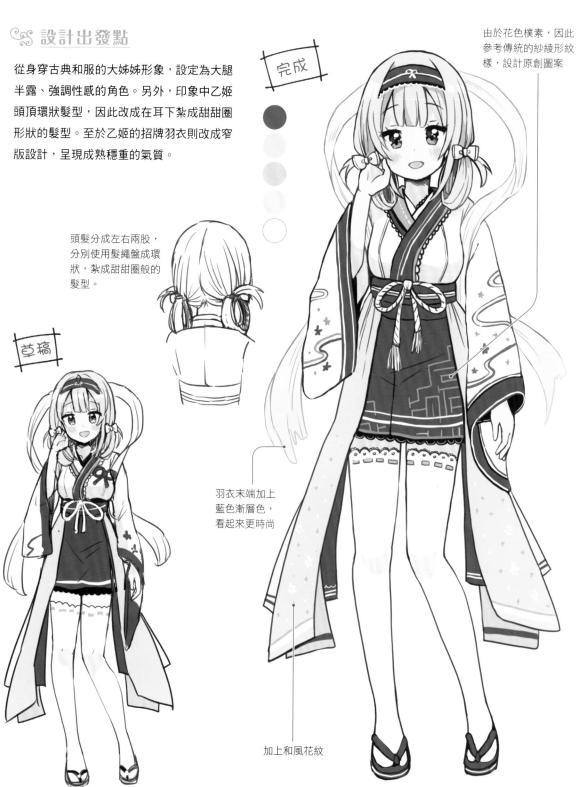

羽衣末端加上藍色漸層色，看起來更時尚

加上和風花紋

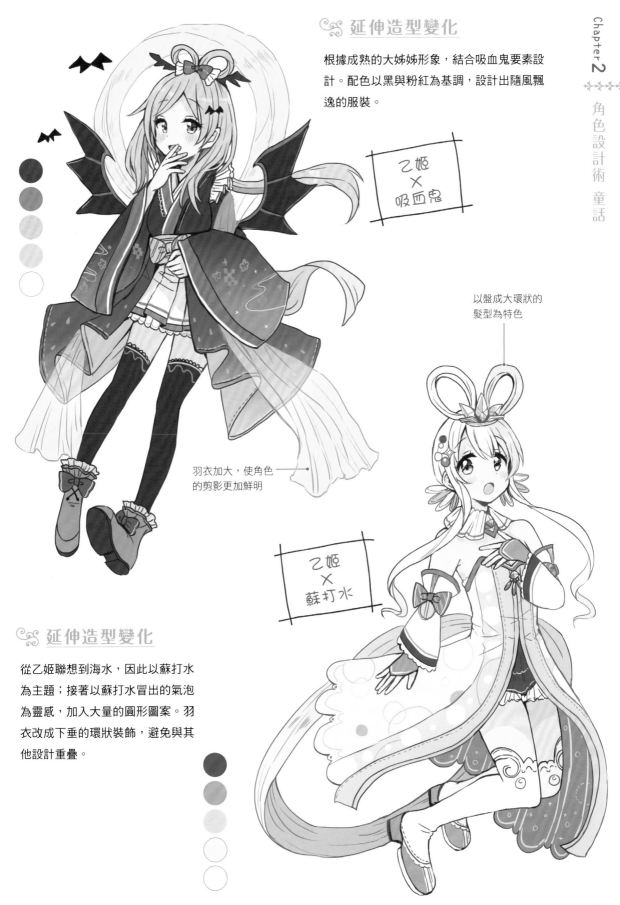

延伸造型變化

根據成熟的大姊姊形象，結合吸血鬼要素設計。配色以黑與粉紅為基調，設計出隨風飄逸的服裝。

乙姬
×
吸血鬼

以盤成大環狀的
髮型為特色

羽衣加大，使角色
的剪影更加鮮明

乙姬
×
蘇打水

延伸造型變化

從乙姬聯想到海水，因此以蘇打水為主題；接著以蘇打水冒出的氣泡為靈感，加入大量的圓形圖案。羽衣改成下垂的環狀裝飾，避免與其他設計重疊。

輝夜姫

與月亮關係匪淺的輝夜姬，和日本傳統的和服相當搭配。

設計出發點

角色特徵是擁有一頭能襯托和服的烏黑長髮，以及頭部佩戴的紅色大蝴蝶結。根據故事中回到月亮的設定，加上上弦月髮飾做點綴。以任性卻愛撒嬌的少女為形象，身穿短裙搭配寬袖和服。藉由減少下半身裝飾、集中上半身設計，使一雙長腿引人注目。

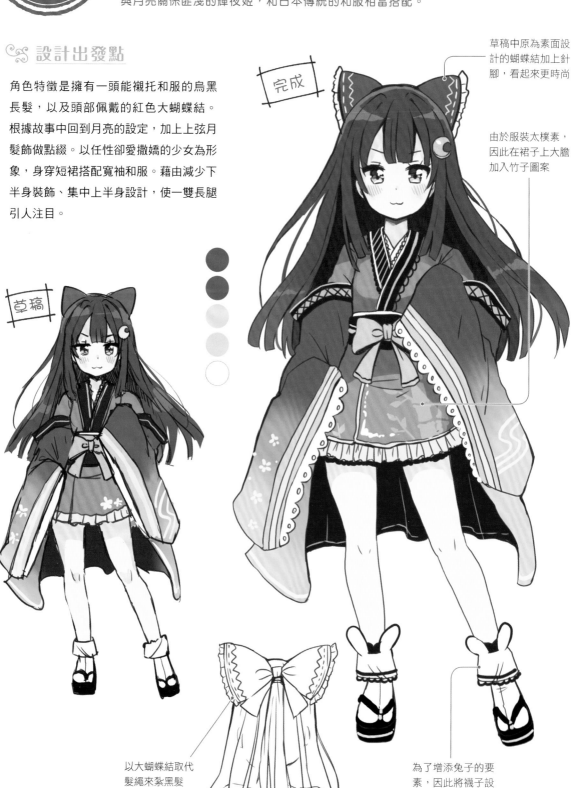

完成

草稿

草稿中原為素面設計的蝴蝶結加上針腳，看起來更時尚

由於服裝太樸素，因此在裙子上大膽加入竹子圖案

以大蝴蝶結取代髮繩來紮黑髮

為了增添兔子的要素，因此將襪子設計為兔耳形襪

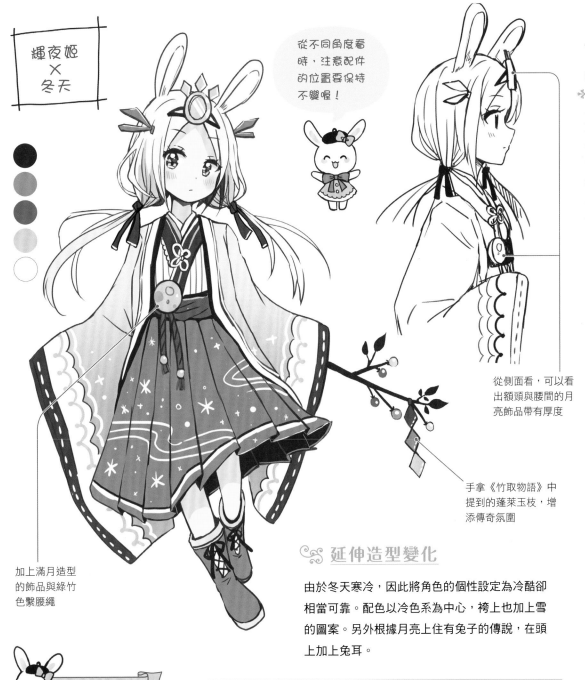

輝夜姫
×
冬天

從不同角度看時，注意配件的位置要保持不變喔！

從側面看，可以看出額頭與腰間的月亮飾品帶有厚度

手拿《竹取物語》中提到的蓬萊玉枝，增添傳奇氛圍

加上滿月造型的飾品與綠竹色繫腰繩

∽ 延伸造型變化

由於冬天寒冷，因此將角色的個性設定為冷酷卻相當可靠。配色以冷色系為中心，袴上也加上雪的圖案。另外根據月亮上住有兔子的傳說，在頭上加上兔耳。

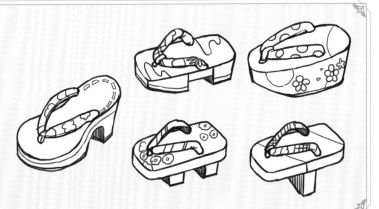

木屐的變化

先決定木屐的基本形狀再進行加工設計

木屐的造型五花八門。先決定適合服裝的木屐形狀，再依據原型增添裝飾及花樣。由於可設計的面積有限，圖案的挑選也就顯得相對重要，這時不妨參考和式摺紙，從豐富多樣的圖案中找到靈感。

Column 2 各式各樣的幻想童話風格 配件篇

任何生活物品都可以賦予幻想童話風，本專欄特別挑選與童話風格看似不合的物品，全面改造。

智慧型手機

從兒童玩具的方向為出發點，只要在電子機器和科技機械加上寶石與大型蝴蝶結，看起來就很有童話的風格。

小型機器人

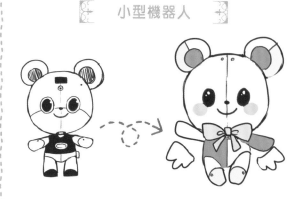

乍看之下，機器人似乎是與幻想童話八竿子打不著的素材，但其實只要稍加設計，也能輕鬆融入作品中。

刀

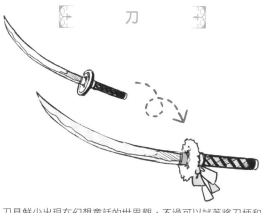

刀具鮮少出現在幻想童話的世界觀，不過可以試著將刀柄和刀鍔變得可愛些。

槍械

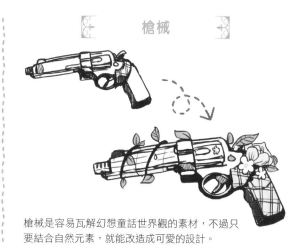

槍械是容易瓦解幻想童話世界觀的素材，不過只要結合自然元素，就能改造成可愛的設計。

骷髏

這類令人毛骨悚然的素材建議不要直接使用，只要Q版化就能融入幻想童話世界裡了。

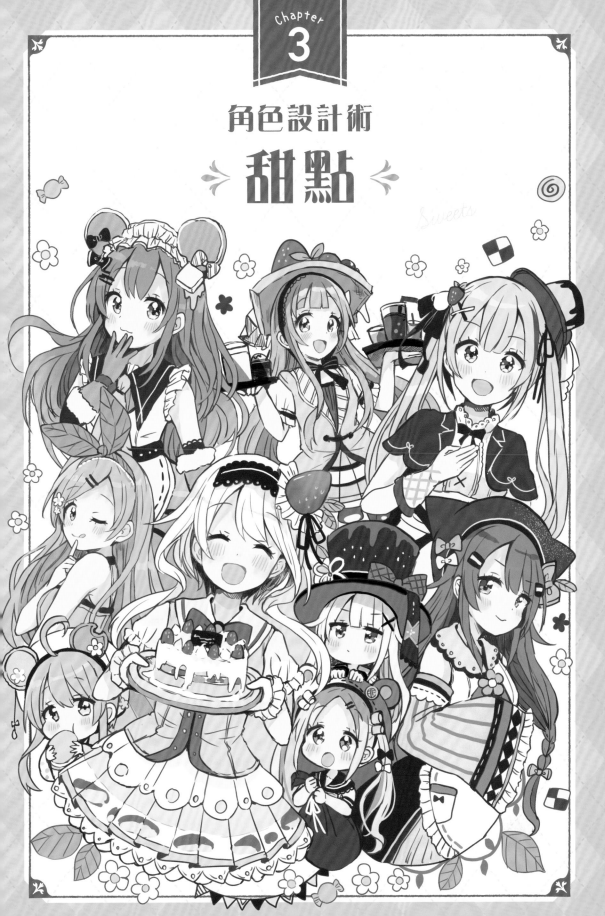

Chapter
3

角色設計術
→ 甜點 ←
Sweets

草莓鮮奶油蛋糕

散發可愛甜美的氣息，讓人聯想到草莓鮮奶油蛋糕。

設計出發點

以淡色調來表現鮮奶油與海綿蛋糕的鬆軟感。草莓頭飾象徵鮮蛋糕的頂層，而裙子則讓人聯想到夾有草莓的蛋糕體。最後將左右兩頰的頭髮加長，使髮型在角色剪影中更具特徵。

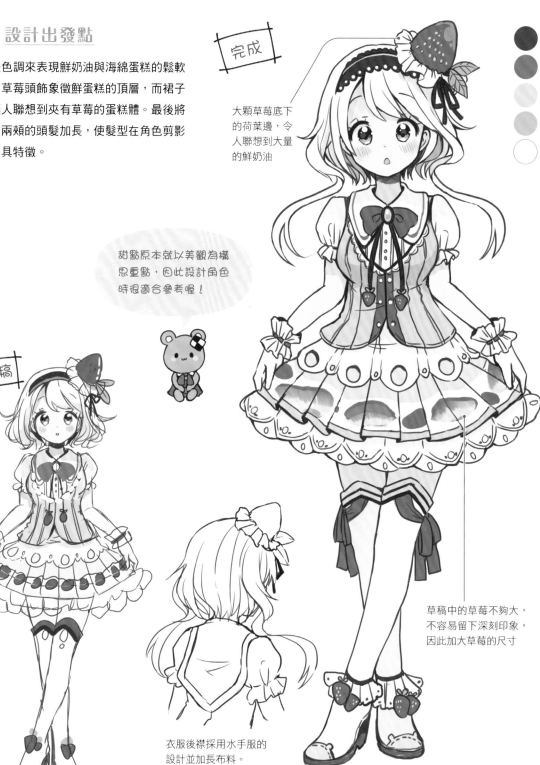

完成

大顆草莓底下的荷葉邊，令人聯想到大量的鮮奶油

甜點原本就以美觀為構思重點，因此設計角色時很適合參考喔！

草稿

草稿中的草莓不夠大，不容易留下深刻印象，因此加大草莓的尺寸

衣服後襟採用水手服的設計並加長布料。

草莓鮮奶油蛋糕 × 泳裝

延伸造型變化

如果能以泳裝來呈現草莓鮮奶油蛋糕的概念，一定會很時尚吧？由於泳裝布料面積不大，因此採用草莓圖案加以設計。

只穿著泳裝難免顯得單調，於是加上大顆草莓與鮮奶油髮飾，使角色設計令人印象深刻

在頸部與背部加上大蝴蝶結繫帶，看起來也很可愛

ZOOM

手上戴著草莓圖案大腸圈，給人可愛的印象

留意從側面看時草莓飾品是否會重疊，配置時要考慮到髮飾的整體平衡。

 ### 鞋子的變化

**挑戰各色款型
在鞋子中加入草莓要素**

我試著在各種不同的鞋款配色中凸顯紅色，也就是草莓的形象色來設計。也可以加上大顆的草莓裝飾或是草莓圖案，表現手法可以說是無窮無盡。設計角色時，也記得多留意腳下配件。

提拉米蘇

以單色調為主，運用提拉米蘇作為設計的主軸。

設計出發點

從袖子的裝飾開始，整體服裝都令人聯想到層層堆疊的提拉米蘇，同時使用條紋、方塊及點線等幾何圖形來設計。配色則以不同明度的巧克力與可可系咖啡色3色為主，再加上黃綠色，讓人聯想到點綴在提拉米蘇上的薄荷葉。

完成

帽子上散布令人聯想到糖粉的白色粉末

考量草稿中臉部周邊裝飾不足，因此加上提拉米蘇造型的髮夾

帽子的貓耳畫出蓬鬆的立體感，可提高真實度。

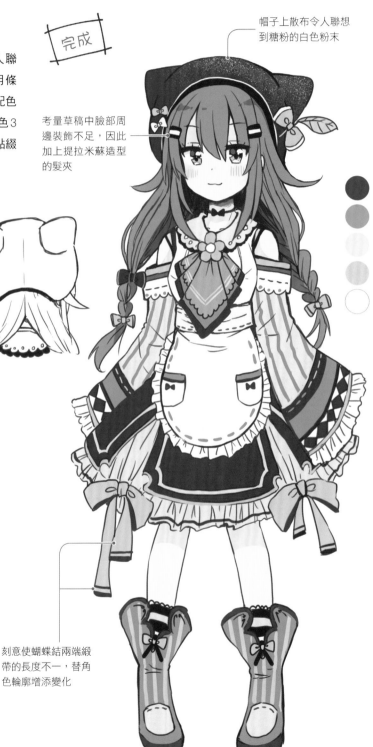

草稿

刻意使蝴蝶結兩端緞帶的長度不一，替角色輪廓增添變化

延伸造型變化

裙子上的條紋，讓人想到提拉米蘇的層次。為了使讀者的注意力集中在圍裙上，細部設計全都集中在圍裙周邊，圍裙以外的配件則採簡約設計。

從甜點誕生的國家以及使用材料，也能找到設計點子喔！

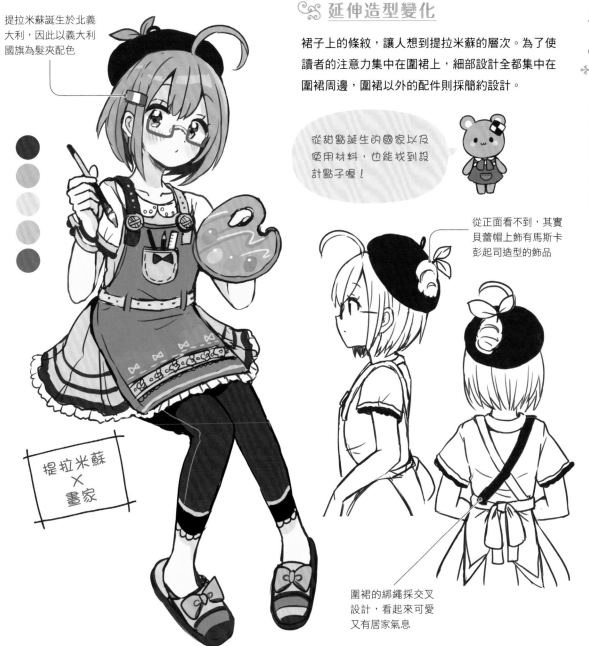

提拉米蘇誕生於北義大利，因此以義大利國旗為髮夾配色

提拉米蘇 × 畫家

從正面看不到，其實貝蕾帽上飾有馬斯卡彭起司造型的飾品

圍裙的綁繩採交叉設計，看起來可愛又有居家氣息

袖子圖樣的變化

層層堆疊各種圖紋組構成個性紋樣

只要組合條紋、菱形格紋、點線、三角旗等常見圖案，就能輕鬆創造出變化多端的新紋樣。發揮創意、自由發想，這種設計術可以運用在任何場合中。

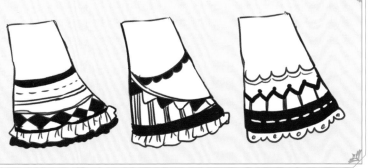

法式千層酥

大量填入水果，讓人不禁食指大動的法式千層酥。

設計出發點

頭飾重現法式千層酥的頂層，搭配以卡士達醬及草莓夾層為原型的裙子，構成輕快的設計氛圍。從正面可以稍微瞥見後片的裙襬，造型讓人聯想到熔化的巧克力。齊瀏海的髮型也能夠表現出孩子氣的一面。

完成

草稿

頭飾左右兩側加上草稿沒有的飾品，增添分量感

橫條紋與直條紋交錯運用，使裙子更富變化

草稿的配色以同系色為主，因此加深鞋子的色調，增加顏色層次

頭飾飾以豐富的水果與滴落的鮮奶油，完美詮釋法式千層酥的主題

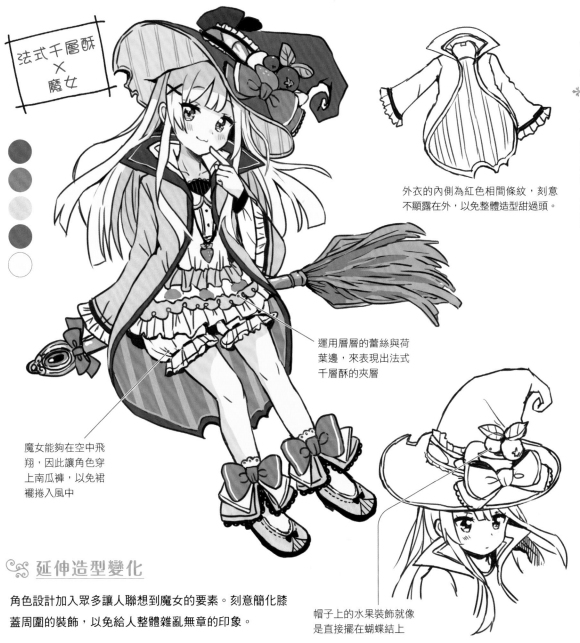

法式千層酥
×
魔女

外衣的內側為紅色相間條紋，刻意
不顯露在外，以免整體造型甜過頭。

運用層層的蕾絲與荷
葉邊，來表現出法式
千層酥的夾層

魔女能夠在空中飛
翔，因此讓角色穿
上南瓜褲，以免裙
襬捲入風中

延伸造型變化

角色設計加入眾多讓人聯想到魔女的要素。刻意簡化膝
蓋周圍的裝飾，以免給人整體雜亂無章的印象。

帽子上的水果裝飾就像
是直接擺在蝴蝶結上

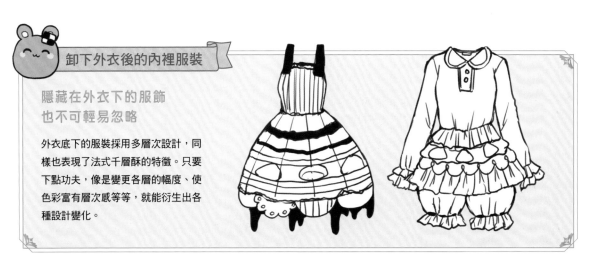

卸下外衣後的內裡服裝

**隱藏在外衣下的服飾
也不可輕易忽略**

外衣底下的服裝採用多層次設計，同
樣也表現了法式千層酥的特徵。只要
下點功夫，像是變更各層的幅度、使
色彩富有層次感等等，就能衍生出各
種設計變化。

杏仁布丁

以布丁為中心,加上繽紛的水果裝飾,構成熱鬧的設計主軸。

設計出發點

角色服裝以咖啡廳店員的制服為基礎,並以讓人聯想到卡士達布丁和焦糖的黃色與咖啡色為配色基調。主色調為黃色,運用鮮明的紅色與咖啡色加以點綴,增添層次感。另外,服裝基調以布丁造型的小帽子搭配裙子,加上水果等配件,整體色調再加入杏仁的顏色。

即使是外型簡單的甜點,也能直接用於設計,照樣很可愛喔!

完成

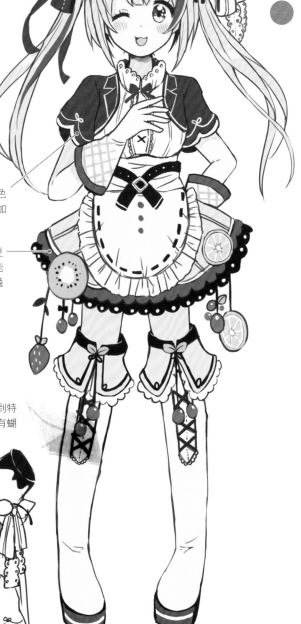

考量加上圍裙後白色面積增多,因此再加上一件外衣

服裝改用比草稿更沉穩的黃色,更能襯托裙子上的鮮豔水果飾品

帽子設計讓人聯想到特大號布丁,上面飾有蝴蝶結及水果。

草稿

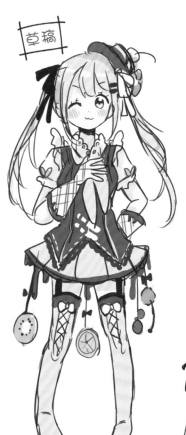

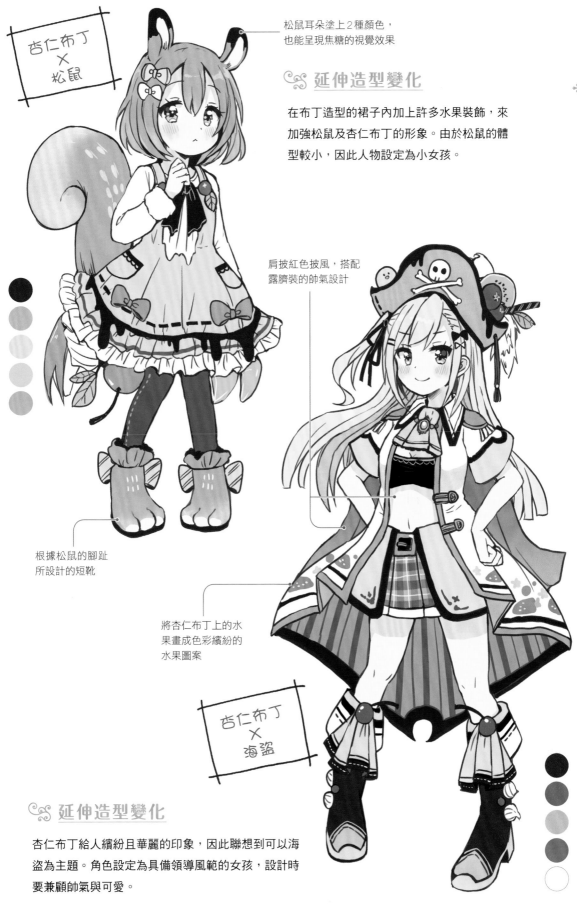

杏仁布丁
×
松鼠

松鼠耳朵塗上2種顏色，
也能呈現焦糖的視覺效果

⁀ 延伸造型變化

在布丁造型的裙子內加上許多水果裝飾，來
加強松鼠及杏仁布丁的形象。由於松鼠的體
型較小，因此人物設定為小女孩。

肩披紅色披風，搭配
露臍裝的帥氣設計

根據松鼠的腳趾
所設計的短靴

將杏仁布丁上的水
果畫成色彩繽紛的
水果圖案

杏仁布丁
×
海盜

⁀ 延伸造型變化

杏仁布丁給人繽紛且華麗的印象，因此聯想到可以海
盜為主題。角色設定為具備領導風範的女孩，設計時
要兼顧帥氣與可愛。

鬆餅

以鬆餅為題材，讓人聯想到烤餅剛出爐的鬆軟質地與微甜的配料。

設計出發點

從外型膨大如鬆餅的裙子、手套到腳套，整體造型都給人鬆軟蓬鬆感。配色則參考巧克力、奶油，以及蜂蜜的顏色。原先草稿中採用讓人聯想到蜂蜜的熊耳髮箍，最後改成鬆餅髮箍。

完成

飾有荷葉邊的裙子上縫有緞帶。

草稿

如開出爐的麵包般，蓬鬆的鬆餅色暖腿套

裙子上的雙色緞帶，讓人聯想到巧克力及蜂蜜

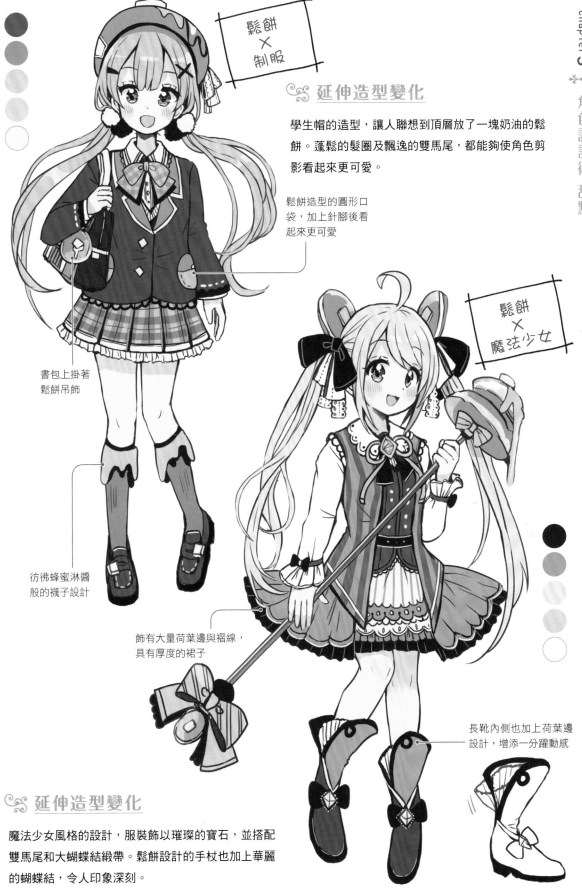

鬆餅
×
制服

延伸造型變化

學生帽的造型，讓人聯想到頂層放了一塊奶油的鬆餅。蓬鬆的髮圈及飄逸的雙馬尾，都能夠使角色剪影看起來更可愛。

鬆餅造型的圓形口袋，加上針腳後看起來更可愛

書包上掛著鬆餅吊飾

彷彿蜂蜜淋醬般的襪子設計

鬆餅
×
魔法少女

飾有大量荷葉邊與褶線，具有厚度的裙子

長靴內側也加上荷葉邊設計，增添一分躍動感

延伸造型變化

魔法少女風格的設計，服裝飾以璀璨的寶石，並搭配雙馬尾和大蝴蝶結緞帶。鬆餅設計的手杖也加上華麗的蝴蝶結，令人印象深刻。

馬卡龍

將馬卡龍的特色發揮至極限，充滿圓潤外型與繽紛色彩的設計。

🌀 設計出發點

角色戴上馬卡龍造型帽子、背著圓形大後背包，讓人聯想到馬卡龍特有的圓形造型。裙子上除了顏色淡雅的圓點外，也飾有不同顏色的蝴蝶結，看起來色彩繽紛。為了將馬卡龍的繽紛色彩發揮到極限，配色也大多採左右不對稱設計。

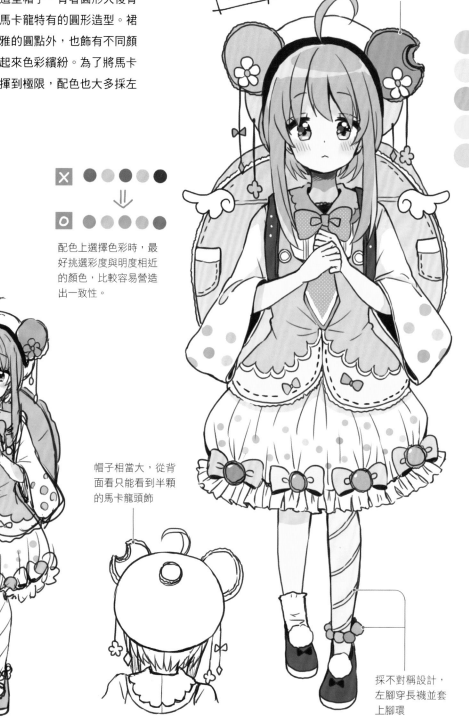

加點玩心，單邊採被咬一口的馬卡龍做裝飾，引人注目

配色上選擇色彩時，最好挑選彩度與明度相近的顏色，比較容易營造出一致性。

完成

草稿

帽子相當大，從背面看只能看到半顆的馬卡龍頭飾

採不對稱設計，左腳穿長襪並套上腳環

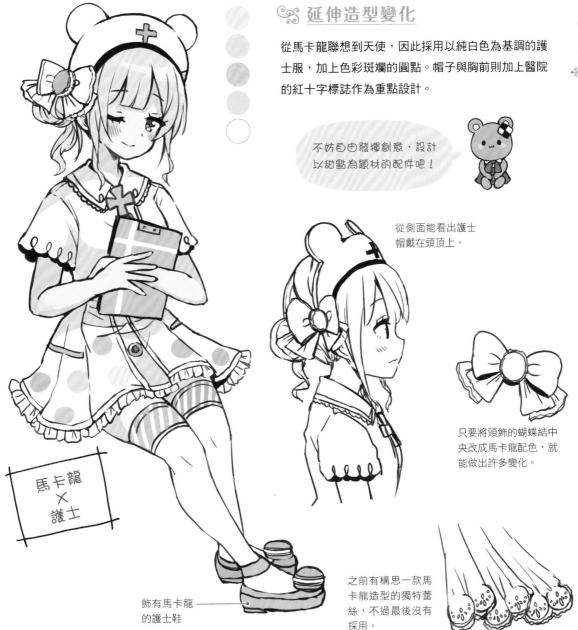

延伸造型變化

從馬卡龍聯想到天使,因此採用以純白色為基調的護士服,加上色彩斑斕的圓點。帽子與胸前則加上醫院的紅十字標誌作為重點設計。

不妨自由發揮創意,設計以甜點為題材的配件吧!

從側面能看出護士帽戴在頭頂上。

只要將頭飾的蝴蝶結中央改成馬卡龍配色,就能做出許多變化。

馬卡龍 × 護士

之前有構思一款馬卡龍造型的獨特蕾絲,不過最後沒有採用。

飾有馬卡龍的護士鞋

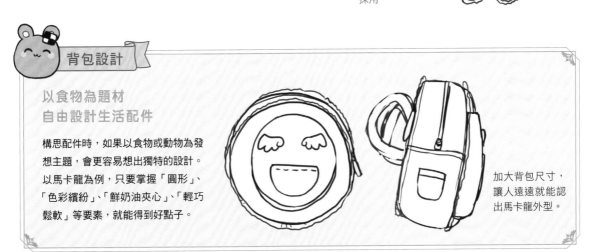

背包設計

以食物為題材自由設計生活配件

構思配件時,如果以食物或動物為發想主題,會更容易想出獨特的設計。以馬卡龍為例,只要掌握「圓形」、「色彩繽紛」、「鮮奶油夾心」、「輕巧鬆軟」等要素,就能得到好點子。

加大背包尺寸,讓人遠遠就能認出馬卡龍外型。

棉花糖

烘烤之後就會熔化變形的棉花糖，甜而不膩的設計題材。

設計出發點

在服裝加入棉花糖造型的圓柱設計，就能讓人聯想到甜甜的棉花糖。而白色與咖啡色的顏色組合也會讓人聯想到熊，因此採用熊造型帽。加上插著棉花糖的手杖等大膽設計，為人物增添奇幻氣氛。

帽子、手杖、裙子的輪廓剪影也要展現個性！

人物剪影

完成

熊造型帽加上鈕扣，看起來不僅引人注目，也更加可愛

加上蘇打餅裝飾，讓人聯想到蘇打餅夾棉花糖的吃法

草稿

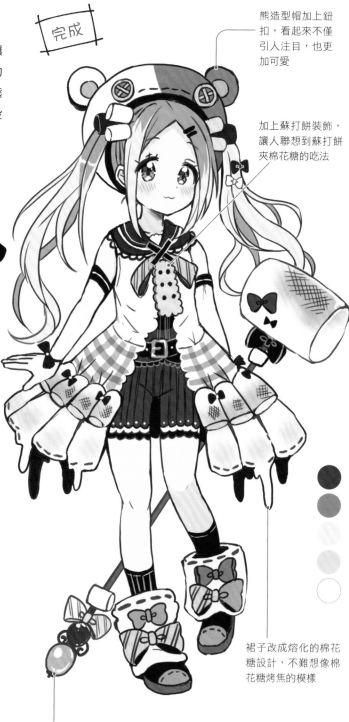

裙子改成熔化的棉花糖設計，不難想像棉花糖烤焦的模樣

由於草稿的輪廓很難留下深刻印象，因而讓角色手持手杖

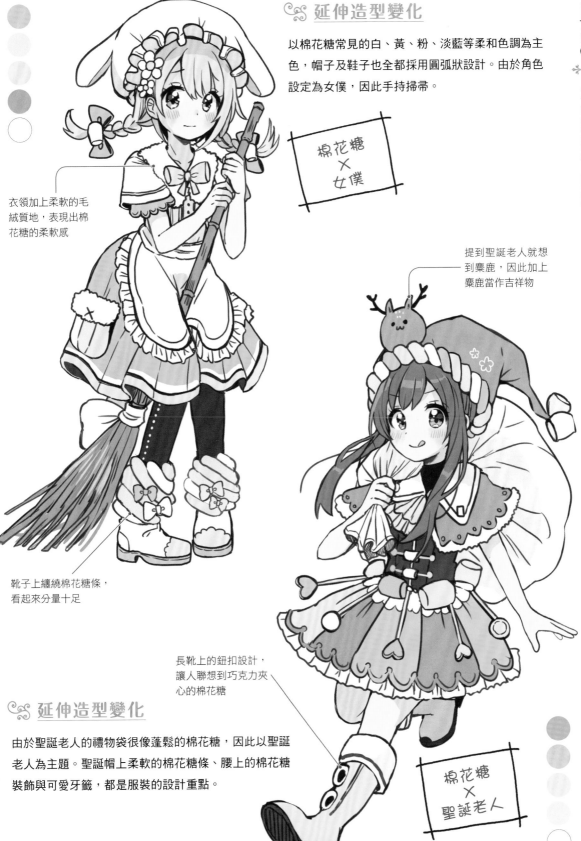

延伸造型變化

以棉花糖常見的白、黃、粉、淡藍等柔和色調為主色，帽子及鞋子也全都採用圓弧狀設計。由於角色設定為女僕，因此手持掃帚。

棉花糖
×
女僕

衣領加上柔軟的毛絨質地，表現出棉花糖的柔軟感

提到聖誕老人就想到麋鹿，因此加上麋鹿當作吉祥物

靴子上纏繞棉花糖條，看起來分量十足

長靴上的鈕扣設計，讓人聯想到巧克力夾心的棉花糖

延伸造型變化

由於聖誕老人的禮物袋很像蓬鬆的棉花糖，因此以聖誕老人為主題。聖誕帽上柔軟的棉花糖條、腰上的棉花糖裝飾與可愛牙籤，都是服裝的設計重點。

棉花糖
×
聖誕老人

黑芝麻布丁

Chapter 3 甜點

角色的形象設定為時髦且冷酷。

設計出發點

以布丁造型的大黑帽為設計焦點,加上大蝴蝶結,並綴飾鮮奶油與薄荷葉。裙子外型如布丁般帶有弧度,帽子則加上如同芝麻般的圓形斑點。整體服裝以黑色為基調,帶給人冷酷的印象,因此角色設定為沉默寡言的哥德蘿莉女孩。

加強對比,畫面更有層次感!

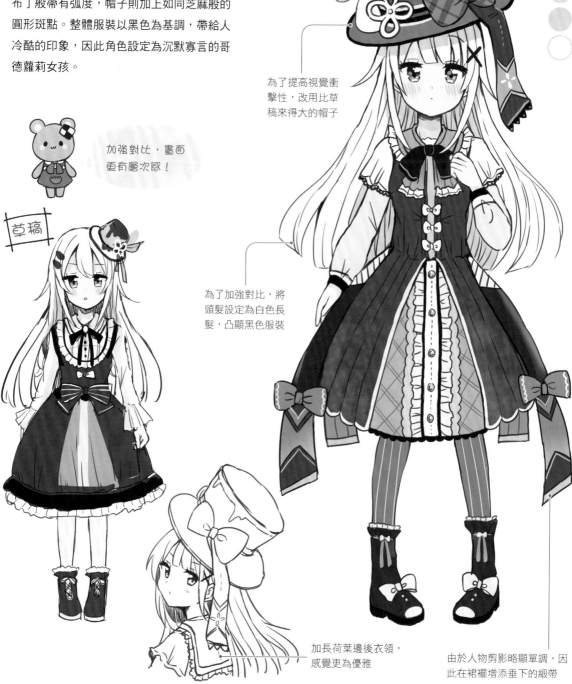

完成

為了提高視覺衝擊性,改用比草稿來得大的帽子

為了加強對比,將頭髮設定為白色長髮,凸顯黑色服裝

草稿

加長荷葉邊後衣領,感覺更為優雅

由於人物剪影略顯單調,因此在裙襬增添垂下的緞帶

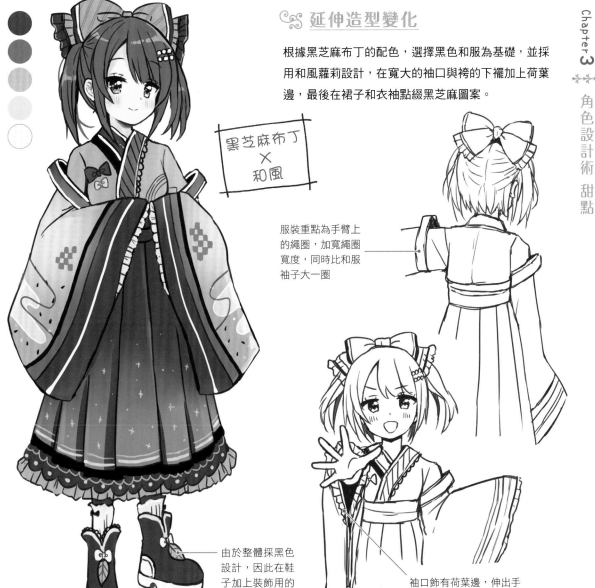

≪ 延伸造型變化

根據黑芝麻布丁的配色,選擇黑色和服為基礎,並採用和風蘿莉設計,在寬大的袖口與袴的下襬加上荷葉邊,最後在裙子和衣袖點綴黑芝麻圖案。

黑芝麻布丁
×
和風

服裝重點為手臂上的繩圈,加寬繩圈寬度,同時比和服袖子大一圈

由於整體採黑色設計,因此在鞋子加上裝飾用的薄荷葉稍加點綴

袖口飾有荷葉邊,伸出手時能帶給人優雅的印象

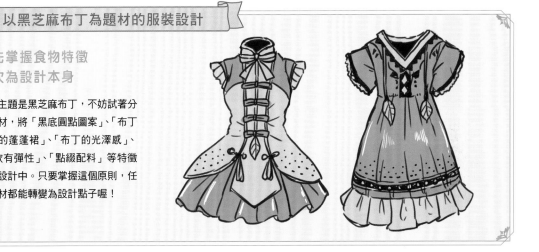

以黑芝麻布丁為題材的服裝設計

首先掌握食物特徵
其次為設計本身

這次主題是黑芝麻布丁,不妨試著分析題材,將「黑底圓點圖案」、「布丁造型的蓬蓬裙」、「布丁的光澤感」、「柔軟有彈性」、「點綴配料」等特徵加入設計中。只要掌握這個原則,任何題材都能轉變為設計點子喔!

柳橙果凍

以圓潤亮澤的柳橙果凍為題材,展現晶瑩剔透的氣質。

設計出發點

將裙子設計成Q軟有彈性且帶有弧度的寬大裙襬,表現出柳橙果凍的視覺效果。頭上戴上大葉造型的兔耳蝴蝶結,如同柳橙葉般加以點綴。在人們的記憶中,柳橙果凍往往與夏天結合在一起,因此將角色設定為穿著清涼、活力充沛的女孩。

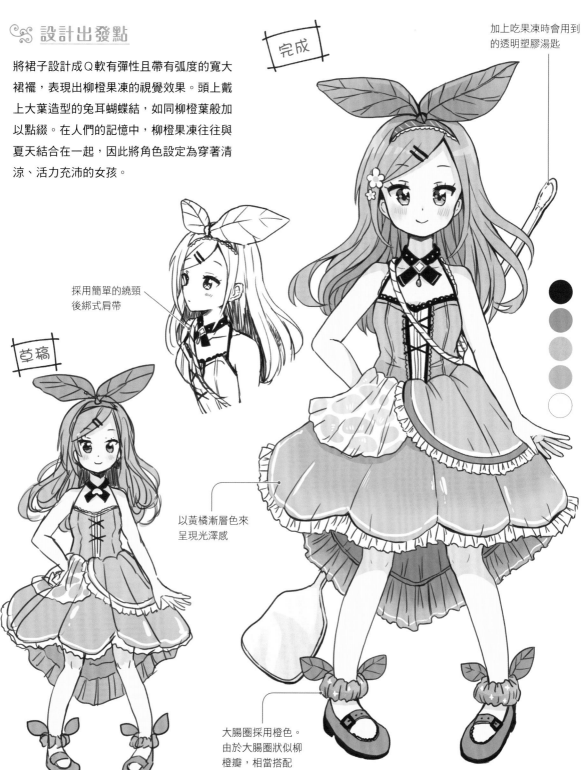

完成

加上吃果凍時會用到的透明塑膠湯匙

採用簡單的繞頸後綁式肩帶

草稿

以黃橘漸層色來呈現光澤感

大腸圈採用橙色。由於大腸圈狀似柳橙瓣,相當搭配

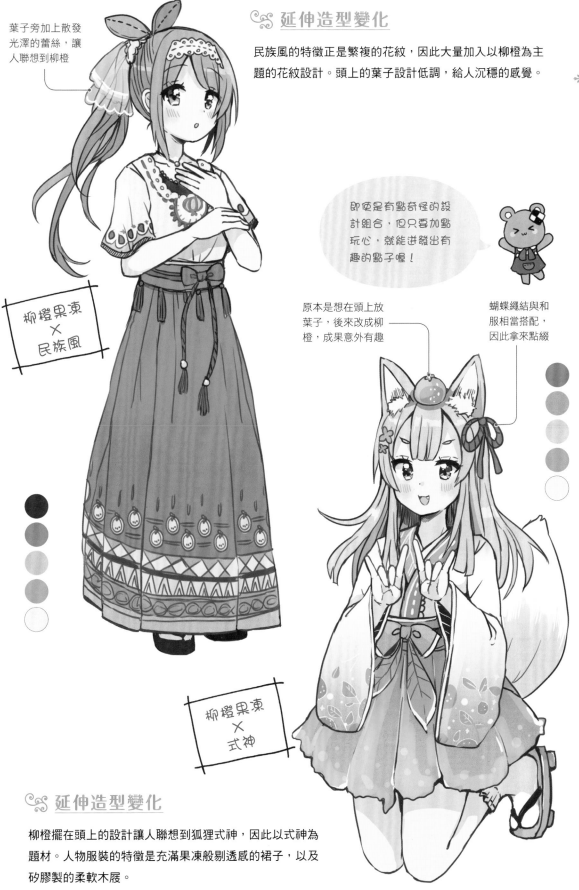

葉子旁加上散發光澤的蕾絲，讓人聯想到柳橙

延伸造型變化

民族風的特徵正是繁複的花紋，因此大量加入以柳橙為主題的花紋設計。頭上的葉子設計低調，給人沉穩的感覺。

即使是有點奇怪的設計組合，但只要加點玩心，就能迸發出有趣的點子喔！

柳橙果凍 × 民族風

原本是想在頭上放葉子，後來改成柳橙，成果意外有趣

蝴蝶繩結與和服相當搭配，因此拿來點綴

柳橙果凍 × 式神

延伸造型變化

柳橙擺在頭上的設計讓人聯想到狐狸式神，因此以式神為題材。人物服裝的特徵是充滿果凍般剔透感的裙子，以及矽膠製的柔軟木屐。

各式各樣的幻想童話風格 角色篇

本書主要是以原本就很適合幻想世界觀的題材出發,進而設計出角色,
但其實看似難以搭配的題材,也能夠融入童話世界當中。

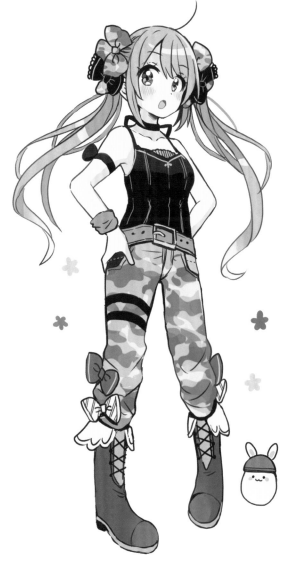

戰鬥員

「戰鬥」一詞,與童話可說是八竿子打不著。不過只要以迷彩服為基底,再加上迷彩圖案的蝴蝶結與裝飾後的長靴,就能設計出可愛的戰鬥服。除此之外,也可以進一步將髮型設定為雙馬尾,營造出與帥氣服裝之間的落差感,就能完成獨具女孩氣質的設計。

數位科技

數位科技題材與幻想童話並不搭,不過自由度卻比戰鬥員來得高,更容易結合。不妨加入讓人聯想到遊戲按鍵的頭飾,創造出熊耳般的可愛造型,再加上電線狀尾巴,看起來就更有魅力了。另外也可以為腿部增加格式化般的效果,凸顯主題。

角色設計術
⟫ 花 ⟪

Flower

櫻花

大量使用讓人聯想到櫻花的粉紅色，展現多樣風情。

設計出發點

櫻花的花語是「容貌出眾」、「純潔」、「精神美」以及「淡泊」，為了表現純潔的特質，採用和風為設計主軸。角色設定為和風蘿莉，因此袖口採喇叭袖設計，衣領則是和服的襟口樣式。和式風格也會讓人聯想到鹿，同樣取鹿的特點融入設計內。

完成

草稿階段感覺頭髮造型過於平淡，因此加上櫻木枝髮飾

兩耳的鬢髮插上櫻花髮飾。

草稿

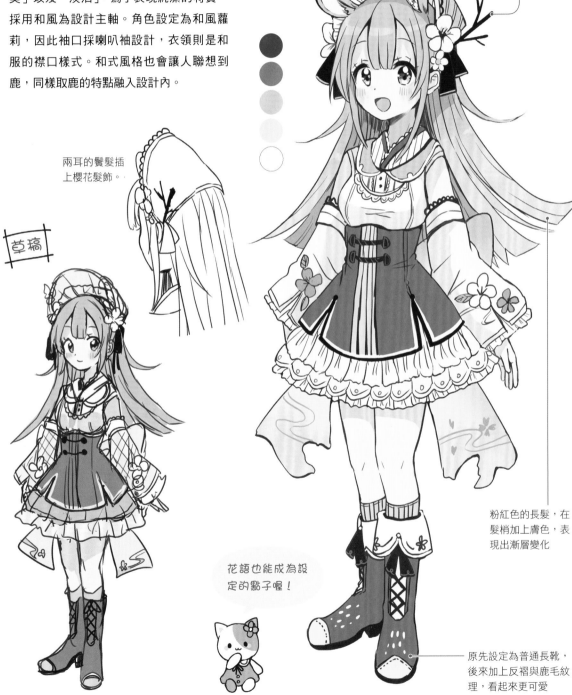

花語也能成為設定的點子喔！

粉紅色的長髮，在髮梢加上膚色，表現出漸層變化

原先設定為普通長靴，後來加上反褶與鹿毛紋理，看起來更可愛

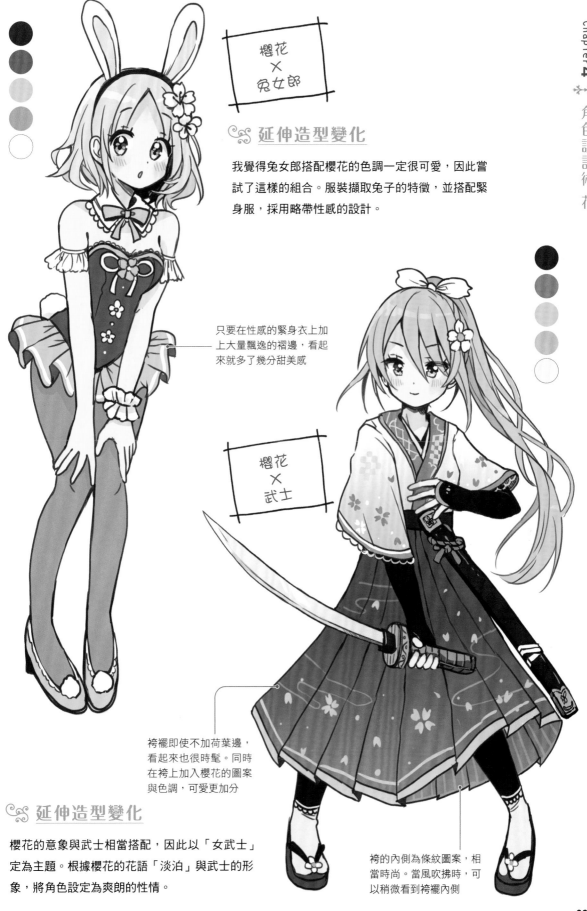

櫻花
×
兔女郎

✑ 延伸造型變化

我覺得兔女郎搭配櫻花的色調一定很可愛，因此嘗試了這樣的組合。服裝擷取兔子的特徵，並搭配緊身服，採用略帶性感的設計。

只要在性感的緊身衣上加上大量飄逸的褶邊，看起來就多了幾分甜美感

櫻花
×
武士

袴襬即使不加荷葉邊，看起來也很時髦。同時在袴上加入櫻花的圖案與色調，可愛更加分

✑ 延伸造型變化

櫻花的意象與武士相當搭配，因此以「女武士」定為主題。根據櫻花的花語「淡泊」與武士的形象，將角色設定為爽朗的性情。

袴的內側為條紋圖案，相當時尚。當風吹拂時，可以稍微看到袴襬內側

梅花

圓形花瓣的梅花，也能夠設計出融會古今的標緻角色。

設計出發點

梅花的花語是「高潔」、「高雅」以及「嬌豔」，因此設計成標緻亮麗的女孩。梅花也是人們自古以來便很喜歡的花卉，因此採用梅花色調中的粉紅、白色與咖啡色為配色基調，並以和服為基底，再加入梅花形繩結、花瓣圖案等要素。

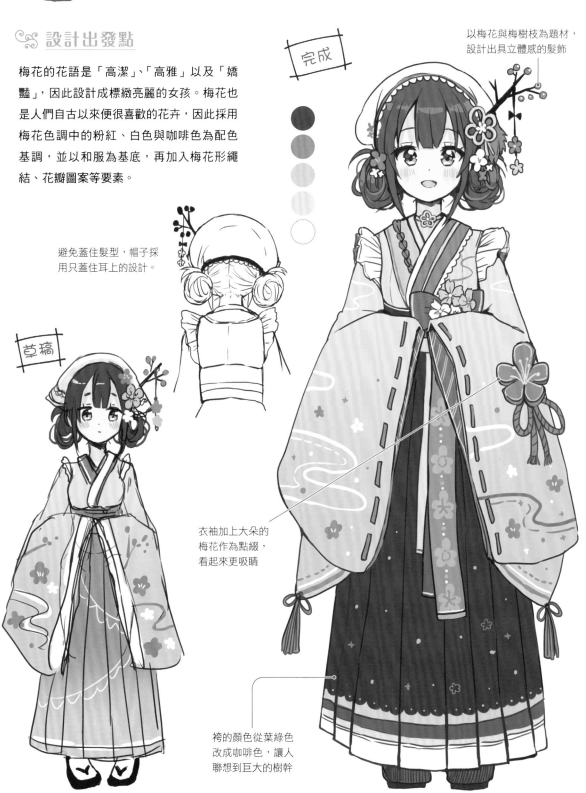

完成

以梅花與梅樹枝為題材，設計出具立體感的髮飾

避免蓋住髮型，帽子採用只蓋住耳上的設計。

草稿

衣袖加上大朵的梅花作為點綴，看起來更吸睛

袴的顏色從葉綠色改成咖啡色，讓人聯想到巨大的樹幹

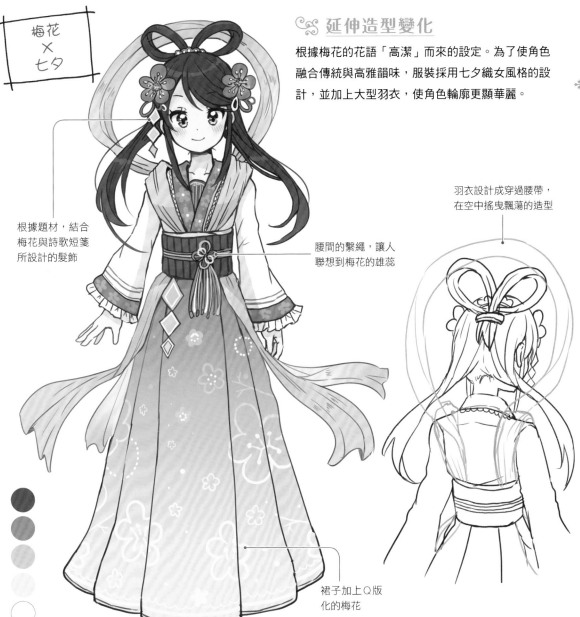

梅花
×
七夕

延伸造型變化

根據梅花的花語「高潔」而來的設定。為了使角色融合傳統與高雅韻味，服裝採用七夕織女風格的設計，並加上大型羽衣，使角色輪廓更顯華麗。

根據題材，結合梅花與詩歌短箋所設計的髮飾

腰間的繫繩，讓人聯想到梅花的雄蕊

羽衣設計成穿過腰帶，在空中搖曳飄蕩的造型

裙子加上Q版化的梅花

梅花紋的變化

與和服相得益彰
千變萬化的梅花紋

我試著將梅花變形，設計成各種形狀的紋理圖案。梅花紋適合用在服裝花紋和飾品上，可說是相當容易發揮的題材。構思和風設計時，不妨加入梅花圖案，增添一分古典美。

鬱金香

Chapter 4 花

極具特徵的曲線，如同鬱金香一般綻放角色魅力。

設計出發點

鬱金香的花語是「博愛」、「體貼」、「名譽」以及「愛的告白」。角色整體配色以鬱金香的紅、白、黃色為基調，鮮紅的倒鬱金香形寬裙，搭配蝴蝶造型的髮飾與墜飾，營造出宛如蜂蝶為花卉芬芳所誘的氛圍，營造出幻想童話風。

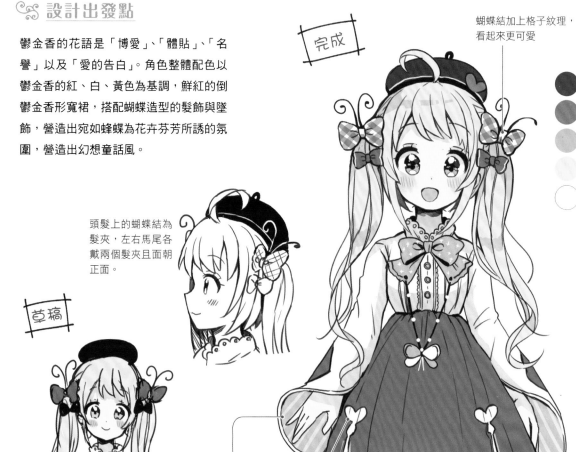

完成

蝴蝶結加上格子紋理，看起來更可愛

頭髮上的蝴蝶結為髮夾，左右馬尾各戴兩個髮夾且面朝正面。

草稿

剪裁優雅的袖子，讓人聯想到鬱金香的大片花瓣

根據鬱金香的花語「愛的告白」，在裙子加上心形圖案

草稿中的鞋子略顯平淡，因此追加設計

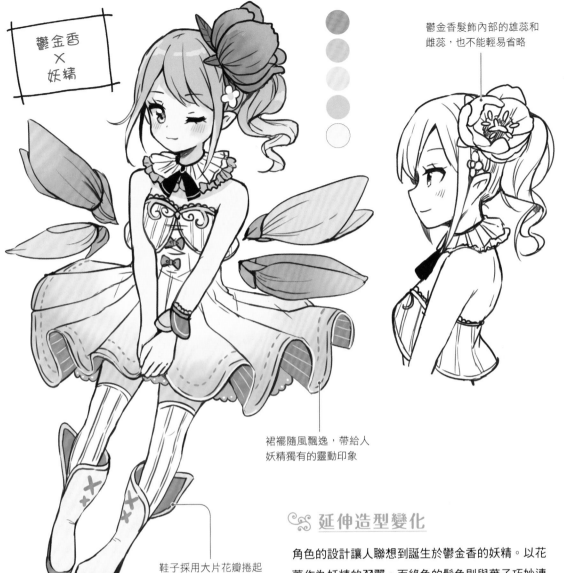

鬱金香
×
妖精

鬱金香髮飾內部的雄蕊和
雌蕊,也不能輕易省略

裙襬隨風飄逸,帶給人
妖精獨有的靈動印象

鞋子採用大片花瓣捲起
並加上滾邊的設計,生
動展現妖精輕盈的風格

延伸造型變化

角色的設計讓人聯想到誕生於鬱金香的妖精。以花
蕾作為妖精的羽翼,而綠色的髮色則與葉子巧妙連
結。為了表現出妖精身輕如燕的特質,因此將髮型
設定成捲髮。

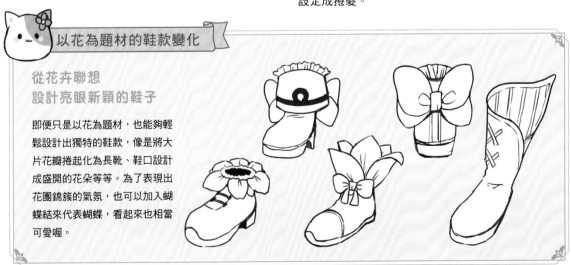

以花為題材的鞋款變化

**從花卉聯想
設計亮眼新穎的鞋子**

即便只是以花為題材,也能夠輕
鬆設計出獨特的鞋款,像是將大
片花瓣捲起化為長靴、鞋口設計
成盛開的花朵等等。為了表現出
花團錦簇的氣氛,也可以加入蝴
蝶結來代表蝴蝶,看起來也相當
可愛喔。

玫瑰

美麗而帶刺的形象，經典卻永不褪色的玫瑰主題。

設計出發點

玫瑰的花語是「愛情」、「熱情」、「轟轟烈烈的戀愛」以及「我愛你」。裙子採多層裙襬設計，讓人聯想到玫瑰花瓣。玫瑰也帶有陰暗的意象，因此整體服裝採哥德蘿莉風格。另外從玫瑰的花語「轟轟烈烈的戀愛」，將角色設定為對認定之事執著專一的病嬌女孩。

如同哥德蘿莉的造型，先決定好服裝風格會更容易設計喔！

草稿

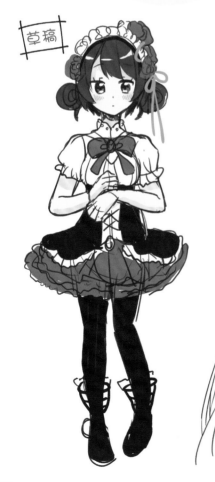

完成

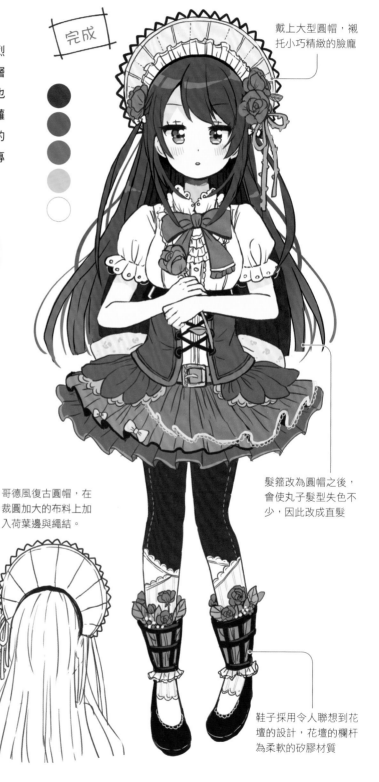

戴上大型圓帽，襯托小巧精緻的臉龐

哥德風復古圓帽，在裁圓加大的布料上加入荷葉邊與繩結。

髮箍改為圓帽之後，會使丸子髮型失色不少，因此改成直髮

鞋子採用令人聯想到花壇的設計，花壇的欄杆為柔軟的矽膠材質

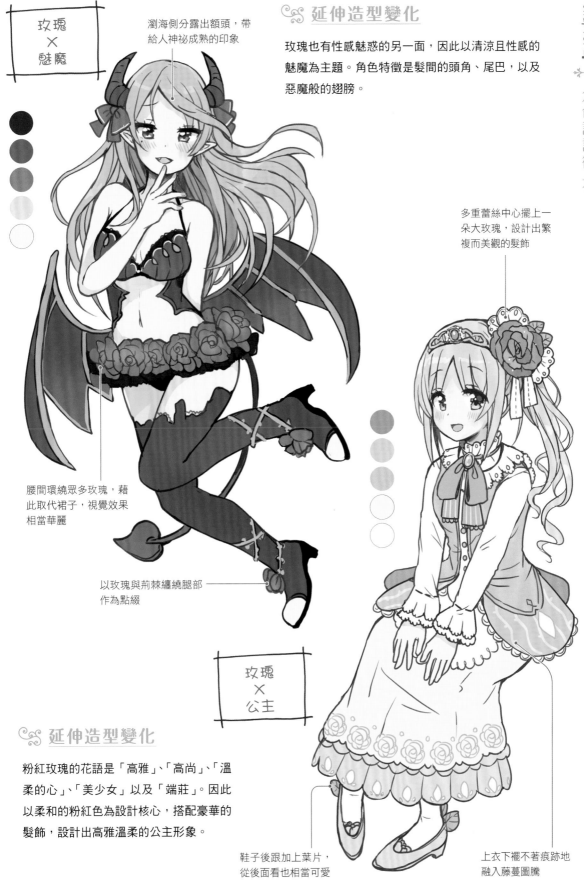

玫瑰
×
魅魔

瀏海側分露出額頭，帶給人神祕成熟的印象

延伸造型變化

玫瑰也有性感魅惑的另一面，因此以清涼且性感的魅魔為主題。角色特徵是髮間的頭角、尾巴，以及惡魔般的翅膀。

多重蕾絲中心擺上一朵大玫瑰，設計出繁複而美觀的髮飾

腰間環繞眾多玫瑰，藉此取代裙子，視覺效果相當華麗

以玫瑰與荊棘纏繞腿部作為點綴

玫瑰
×
公主

延伸造型變化

粉紅玫瑰的花語是「高雅」、「高尚」、「溫柔的心」、「美少女」以及「端莊」。因此以柔和的粉紅色為設計核心，搭配豪華的髮飾，設計出高雅溫柔的公主形象。

鞋子後跟加上葉片，從後面看也相當可愛

上衣下襬不著痕跡地融入藤蔓圖騰

牽牛花

白與紫的漸層色調，雨季吹響清晰的小喇叭。

設計出發點

牽牛花的花語是「愛情」、「平靜」、「堅固的羈絆」、「團結」以及「明天也是清爽的一天」。以質地有如牽牛花花瓣般輕薄飄逸的裙子為設計主體，加上水滴飾品來象徵牽牛花盛開的梅雨季節。整體設定為穩重文靜的女孩，讓人聯想到牽牛花的花語「平靜」。

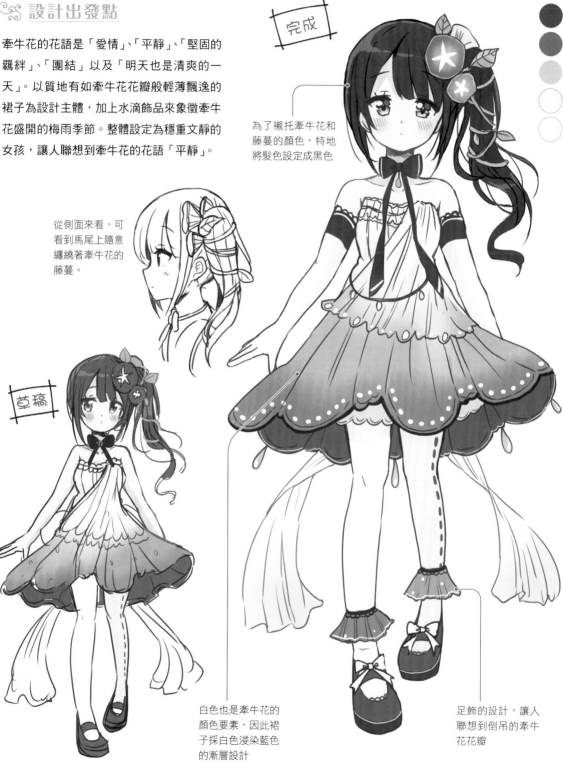

完成

為了襯托牽牛花和藤蔓的顏色，特地將髮色設定成黑色

從側面來看，可看到馬尾上隨意纏繞著牽牛花的藤蔓。

草稿

白色也是牽牛花的顏色要素，因此裙子採白色浸染藍色的漸層設計

足飾的設計，讓人聯想到倒吊的牽牛花花瓣

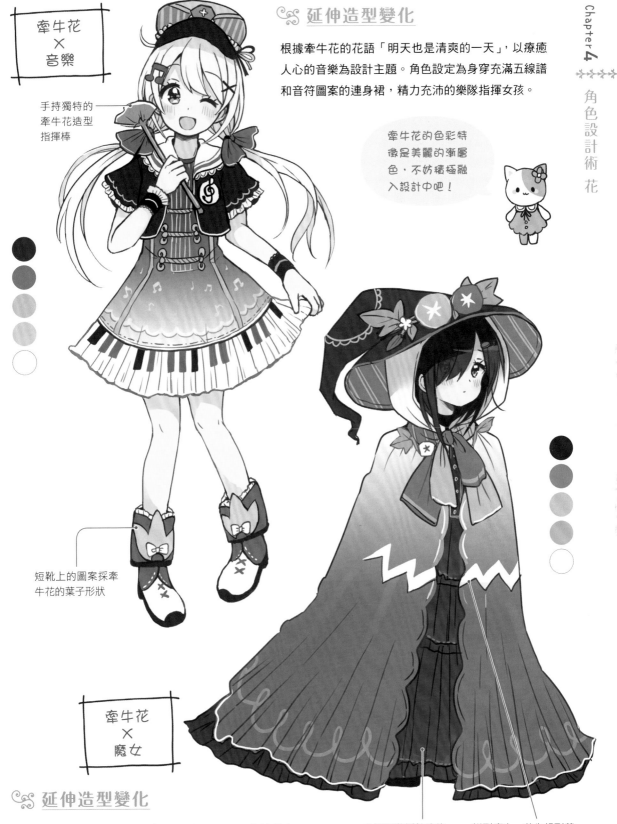

牽牛花
×
音樂

手持獨特的
牽牛花造型
指揮棒

延伸造型變化

根據牽牛花的花語「明天也是清爽的一天」,以療癒
人心的音樂為設計主題。角色設定為身穿充滿五線譜
和音符圖案的連身裙,精力充沛的樂隊指揮女孩。

牽牛花的色彩特
徵是美麗的漸層
色,不妨積極融
入設計中吧!

短靴上的圖案採牽
牛花的葉子形狀

牽牛花
×
魔女

延伸造型變化

大幅採用牽牛花要素的紫色服裝,帶給人如同鬼魅的印
象,讓人直覺聯想到魔女。因此最後加上魔女帽,設定
為散發神祕氣息的女孩。

內裡服裝採較暗的
深紫色,藉此襯托
外衣的漸層色調

說到魔女,首先想到萬
聖節南瓜,因此加入萬
聖節南瓜的嘴巴圖案

百合

擁有高貴氣質的百合,與成熟女性的雍容感完美結合。

設計出發點

百合的花語是「純潔」和「威嚴」,彷彿是莊重美麗的代名詞。角色設計上以白色為基礎,為了避免整體服裝過於簡約,加入大量荷葉邊來增添華麗感。就連頭上的大型百合髮飾也特地點綴葉片,演繹出清新脫俗的躍動感。

即使是純白色服裝,只要加上華美裝飾,就顯得很亮眼!

完成

草稿

胸前加上淡淡薄荷色的蝴蝶結緞帶,大膽地點綴整體服裝

加深內裡服裝的色調,並拉長上衣設計,藉此襯托全白的外衣

腿部則以裸足為主,穿上高跟鞋強調性感

外衣底下為無袖設計,給人成熟性感的印象。

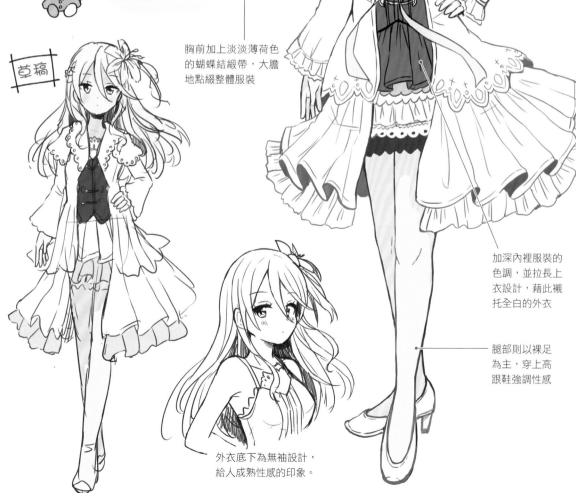

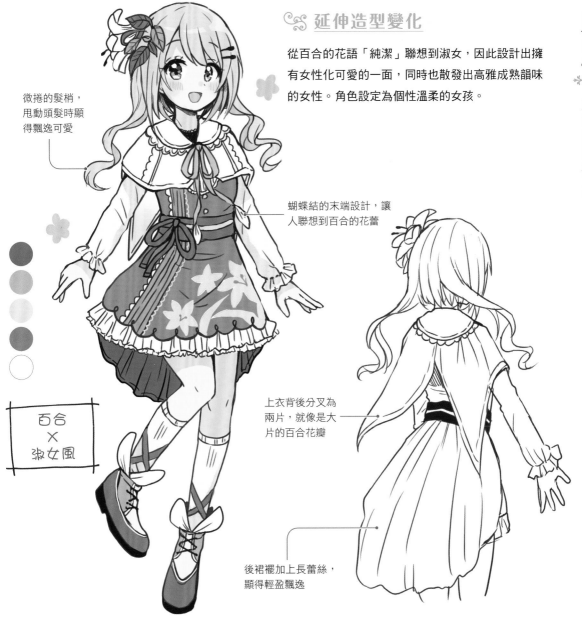

延伸造型變化

從百合的花語「純潔」聯想到淑女，因此設計出擁有女性化可愛的一面，同時也散發出高雅成熟韻味的女性。角色設定為個性溫柔的女孩。

微捲的髮梢，甩動頭髮時顯得飄逸可愛

蝴蝶結的末端設計，讓人聯想到百合的花蕾

百合 × 淑女風

上衣背後分叉為兩片，就像是大片的百合花瓣

後裙襬加上長蕾絲，顯得輕盈飄逸

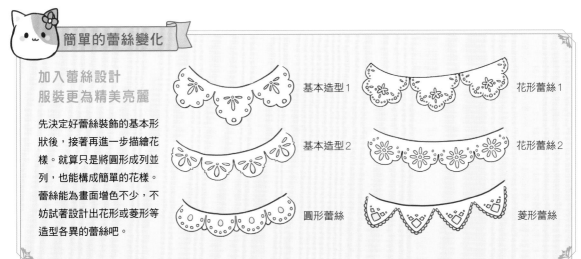

簡單的蕾絲變化

加入蕾絲設計 服裝更為精美亮麗

先決定好蕾絲裝飾的基本形狀後，接著再進一步描繪花樣。就算只是將圓形並列，也能構成簡單的花樣。蕾絲能為畫面增色不少，不妨試著設計出花形或菱形等造型各異的蕾絲吧。

基本造型1

花形蕾絲1

基本造型2

花形蕾絲2

圓形蕾絲

菱形蕾絲

向日葵

如同太陽一般，帶給周遭明亮與且溫暖光芒的女孩。

設計出發點

向日葵的花語是「憧憬」、「只注視著你」。
向日葵是夏天盛開的花，因此將角色設定為
開朗且活力充沛的女孩，頭戴應景的大大草
帽。外型設定上，紮成辮子的長髮上戴著向
日葵髮飾，胸前繫有葉狀蝴蝶結，搭配讓人
聯想到向日葵細長花瓣的裙子，顯得可愛又
活力十足。

從向日葵盛開的季
節發想，找出創意
點子吧！

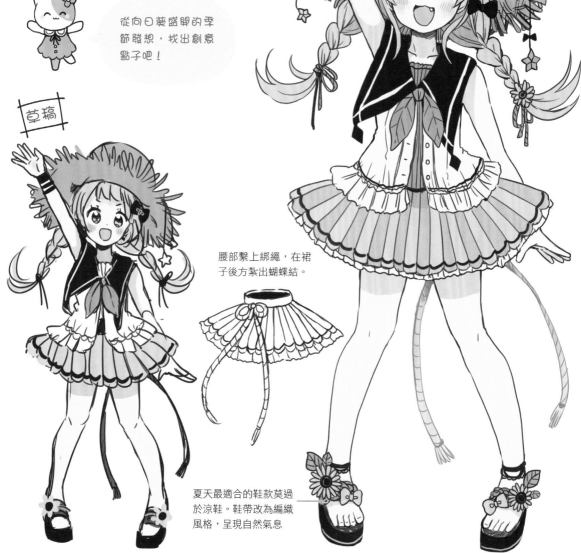

完成

從夏天聯想到蜜蜂，因此
手腕加上雙色腕套

草稿

腰部繫上綁繩，在裙
子後方紮出蝴蝶結。

夏天最適合的鞋款莫過
於涼鞋。鞋帶改為編織
風格，呈現自然氣息

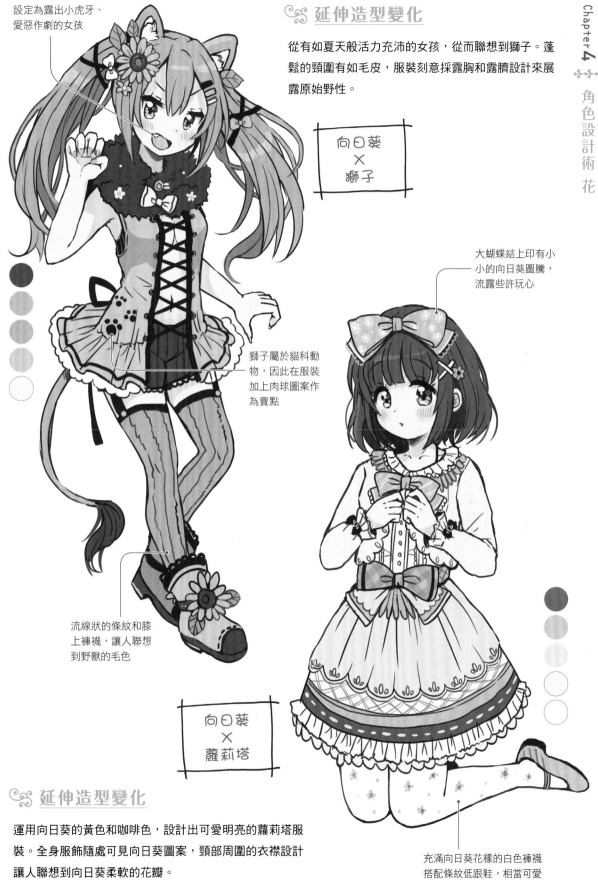

設定為露出小虎牙、愛惡作劇的女孩

延伸造型變化

從有如夏天般活力充沛的女孩，從而聯想到獅子。蓬鬆的頸圍有如毛皮，服裝刻意採露胸和露臍設計來展露原始野性。

向日葵
×
獅子

大蝴蝶結上印有小小的向日葵圖騰，流露些許玩心

獅子屬於貓科動物，因此在服裝加上肉球圖案作為賣點

流線狀的條紋和膝上褲襪，讓人聯想到野獸的毛色

向日葵
×
蘿莉塔

延伸造型變化

運用向日葵的黃色和咖啡色，設計出可愛明亮的蘿莉塔服裝。全身服飾隨處可見向日葵圖案，頸部周圍的衣襟設計讓人聯想到向日葵柔軟的花瓣。

充滿向日葵花樣的白色褲襪搭配條紋低跟鞋，相當可愛

繡球花

於梅雨時節靜靜綻放的連綿彩球，結合雨的意象賦予新意。

設計出發點

繡球花的花語是「冷淡」、「無情」、「高傲」以及「堅忍的愛」。繡球花也是在梅雨季節盛開的花卉，由許多小花簇集成團，因此在服裝設計上，結合雨衣與繡球花、水滴，以及葉狀飾品，整體色調以繡球花特有的藍紫色為基調。根據繡球花的花語「冷淡」，設定成個性冷漠的女孩。

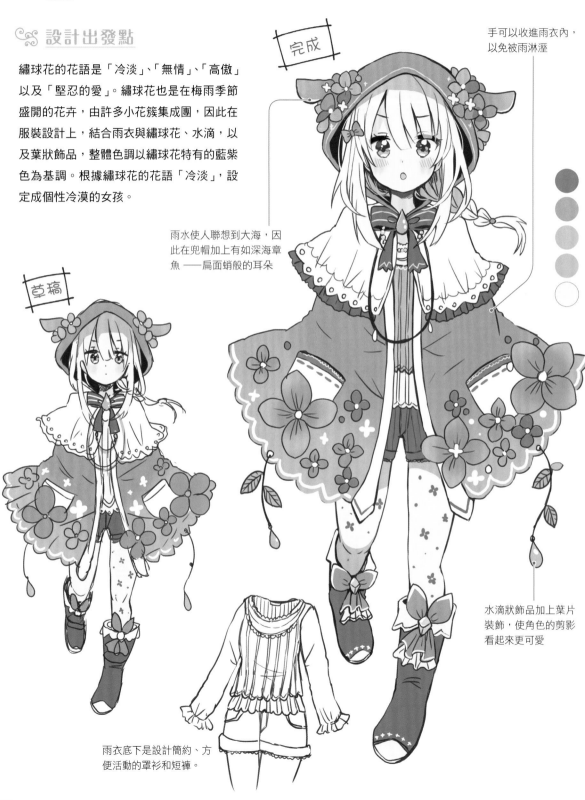

完成

手可以收進雨衣內，以免被雨淋溼

雨水使人聯想到大海，因此在兜帽加上有如深海章魚——扁面蛸般的耳朵

草稿

水滴狀飾品加上葉片裝飾，使角色的剪影看起來更可愛

雨衣底下是設計簡約、方便活動的罩衫和短褲。

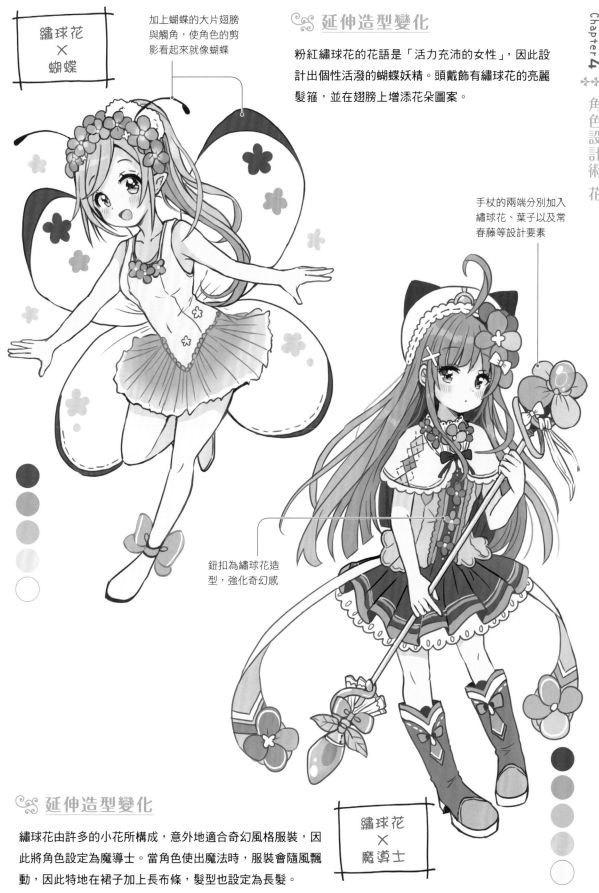

繡球花
×
蝴蝶

加上蝴蝶的大片翅膀與觸角，使角色的剪影看起來就像蝴蝶

延伸造型變化

粉紅繡球花的花語是「活力充沛的女性」，因此設計出個性活潑的蝴蝶妖精。頭戴飾有繡球花的亮麗髮箍，並在翅膀上增添花朵圖案。

手杖的兩端分別加入繡球花、葉子以及常春藤等設計要素

鈕扣為繡球花造型，強化奇幻感

繡球花
×
魔導士

延伸造型變化

繡球花由許多的小花所構成，意外地適合奇幻風格服裝，因此將角色設定為魔導士。當角色使出魔法時，服裝會隨風飄動，因此特地在裙子加上長布條，髮型也設定為長髮。

大麗菊

色彩鮮豔、花瓣綻放變化多端的大麗菊，熱情的角色演出。

設計出發點

大麗菊的花語是「華麗」、「優雅」以及「高尚」，因此服裝設計成時尚的禮服。大麗菊為重瓣花，因此將眾多細長布料一一並列在裙身上，看起來更像盛開的大麗菊。鮮紅的高跟鞋搭配大膽的露肩禮服，詮釋不一樣的成熟韻味。

隨時留意性感要素，像是露出額頭、美肩與長腿等，就能凸顯出成熟美。

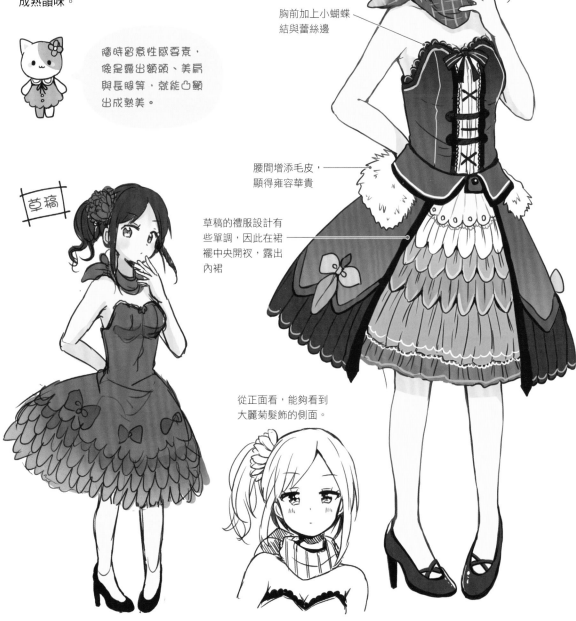

完成

胸前加上小蝴蝶結與蕾絲邊

腰間增添毛皮，顯得雍容華貴

草稿的禮服設計有些單調，因此在裙襬中央開衩，露出內裙

草稿

從正面看，能夠看到大麗菊髮飾的側面。

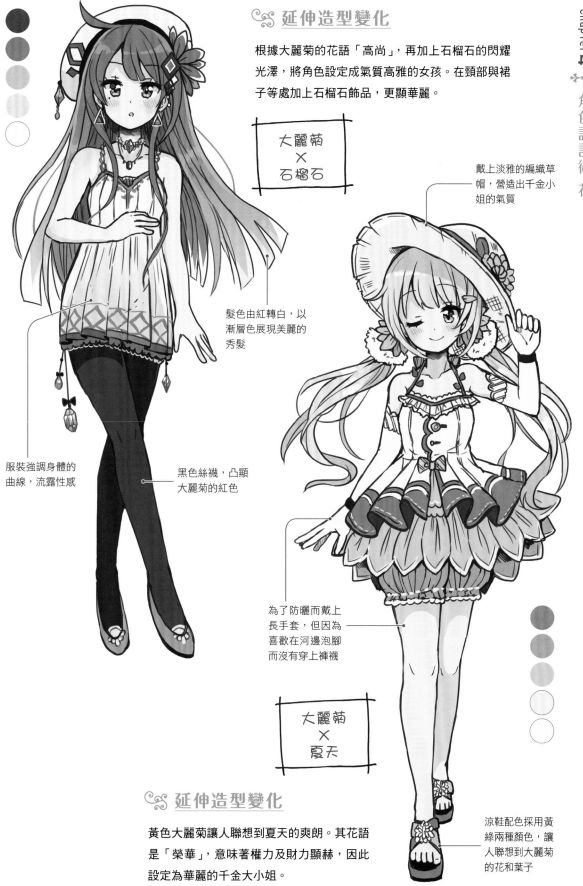

延伸造型變化

根據大麗菊的花語「高尚」，再加上石榴石的閃耀光澤，將角色設定成氣質高雅的女孩。在頸部與裙子等處加上石榴石飾品，更顯華麗。

大麗菊 × 石榴石

戴上淡雅的編織草帽，營造出千金小姐的氣質

髮色由紅轉白，以漸層色展現美麗的秀髮

服裝強調身體的曲線，流露性感

黑色絲襪，凸顯大麗菊的紅色

為了防曬而戴上長手套，但因為喜歡在河邊泡腳而沒有穿上褲襪

大麗菊 × 夏天

延伸造型變化

黃色大麗菊讓人聯想到夏天的爽朗。其花語是「榮華」，意味著權力及財力顯赫，因此設定為華麗的千金大小姐。

涼鞋配色採用黃綠兩種顏色，讓人聯想到大麗菊的花和葉子

Chapter 4 花

楓葉

點燃秋景的鮮明楓紅,以秋天的意象來為角色進行設計。

設計出發點

楓葉的花語是「重要的回憶」、「美麗的變化」以及「客氣」。「重要的回憶」意味著保存回憶,因此將角色設定為經常掛著相機,喜歡拍攝紅葉和探險的女孩。身上穿的斗篷為紅、黃、綠的漸層色,頭上戴著狐狸造型帽子,這些設計都能讓人感受到秋天的文藝氣息。

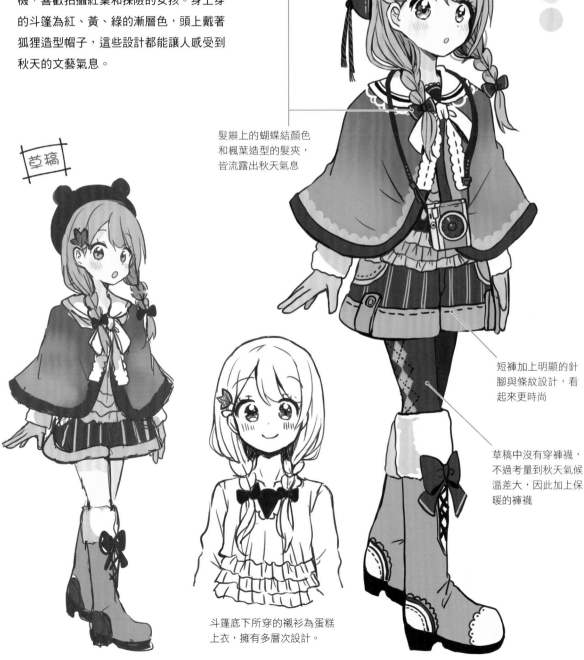

完成

草稿

髮辮上的蝴蝶結顏色和楓葉造型的髮夾,皆流露出秋天氣息

短褲加上明顯的針腳與條紋設計,看起來更時尚

草稿中沒有穿褲襪,不過考量到秋天氣候溫差大,因此加上保暖的褲襪

斗篷底下所穿的襯衫為蛋糕上衣,擁有多層次設計。

延伸造型變化

楓葉入秋後，顏色有紅有黃，讓人聯想到旗袍。根據楓葉的花語「美麗的變化」，將旗袍設定為漸層色調，並隨機加入楓葉圖樣。

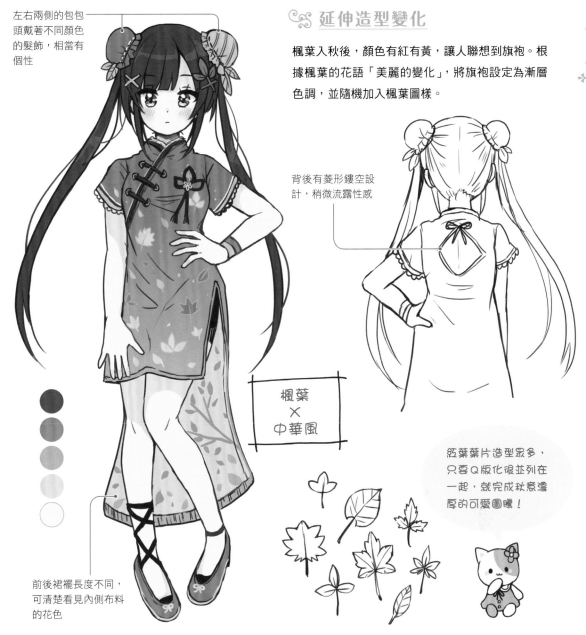

左右兩側的包包頭戴著不同顏色的髮飾，相當有個性

背後有菱形鏤空設計，稍微流露性感

楓葉 × 中華風

前後裙襬長度不同，可清楚看見內側布料的花色

楓葉葉片造型眾多，只要Q版化後並列在一起，就完成秋意濃厚的可愛圖騰！

楓葉造型的飾品設計

以楓葉入題
秋季的時尚單品

楓葉的形狀眾多，是設計配件時非常理想的題材。設計飾品時，不妨融入楓葉的外型，也可以直接取用楓葉點綴其間，都能夠營造出秋天的氣氛。除了楓葉之外，試著將喜歡的植物用於飾品或服裝設計，說不定能想出有趣的點子。

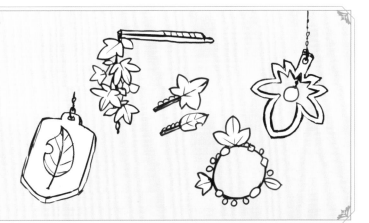

桔梗

自古傳頌的優雅之花，也能轉變為可愛的角色。

設計出發點

桔梗的花語是「不變的愛」、「高尚」、「誠實」以及「順從」。從「順從」的花語，聯想到率直、不會反抗他人的個性，因此以女僕裝為原型來設計。這個花語也容易與狗的忠誠特質聯結在一起，因此以桔梗花瓣來呈現狗耳。另外，桔梗的花蕾極具特徵，也用於背包和褲子設計。

桔梗造型的髮圈，綁在髮箍的後側。

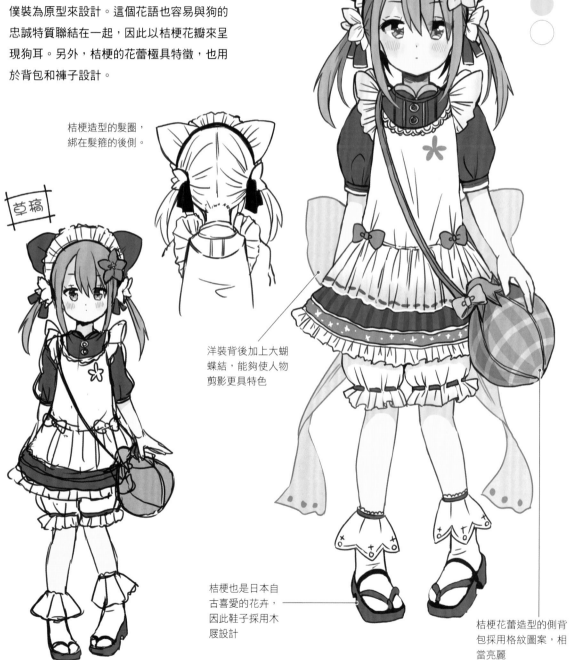

完成

草稿

洋裝背後加上大蝴蝶結，能夠使人物剪影更具特色

桔梗也是日本自古喜愛的花卉，因此鞋子採用木屐設計

桔梗花蕾造型的側背包採用格紋圖案，相當亮麗

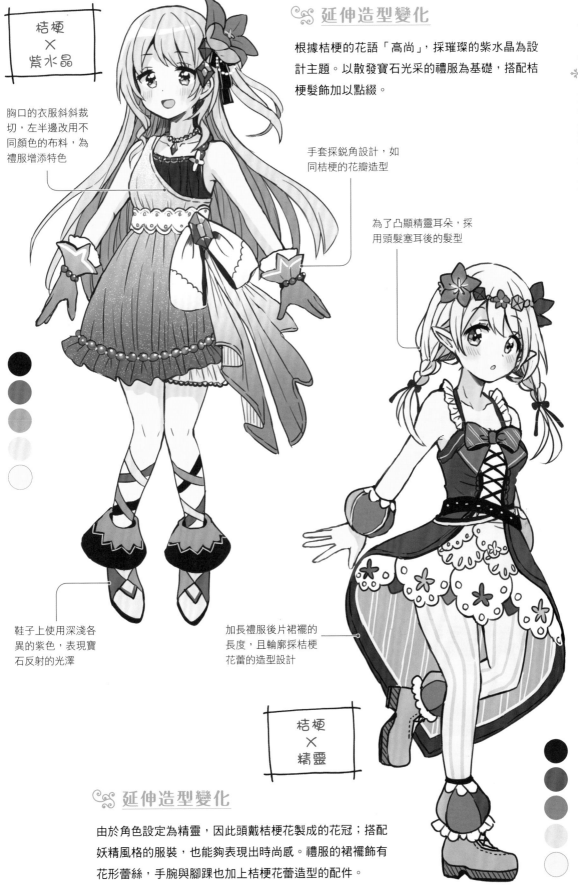

桔梗 × 紫水晶

胸口的衣服斜斜裁切，左半邊改用不同顏色的布料，為禮服增添特色

延伸造型變化

根據桔梗的花語「高尚」，採璀璨的紫水晶為設計主題。以散發寶石光采的禮服為基礎，搭配桔梗髮飾加以點綴。

手套採銳角設計，如同桔梗的花瓣造型

為了凸顯精靈耳朵，採用頭髮塞耳後的髮型

鞋子上使用深淺各異的紫色，表現寶石反射的光澤

加長禮服後片裙襬的長度，且輪廓採桔梗花蕾的造型設計

桔梗 × 精靈

延伸造型變化

由於角色設定為精靈，因此頭戴桔梗花製成的花冠；搭配妖精風格的服裝，也能夠表現出時尚感。禮服的裙襬飾有花形蕾絲，手腕與腳踝也加上桔梗花蕾造型的配件。

作業環境與幻想童話的融合

我的作業房間可以分成數位區和手繪區。
我非常喜歡幻想童話中的自然要素，因此整個房間都布置了可愛的飾品和綠意盎然的植物。

數位作業區

平時主要在這裡工作。為了提升作業效率，桌上設有兩臺螢幕，右邊螢幕顯示插畫指南和整體構圖，左邊螢幕則顯示資料或播放動畫。我會另外設置白板，上面記載工作清單和交稿日期，放在顯眼的位置；液晶繪圖板上另外貼有N次貼來當備忘錄。

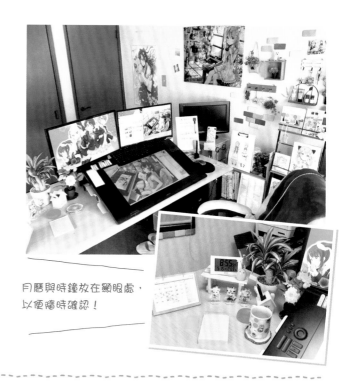

月曆與時鐘放在顯眼處，
以便隨時確認！

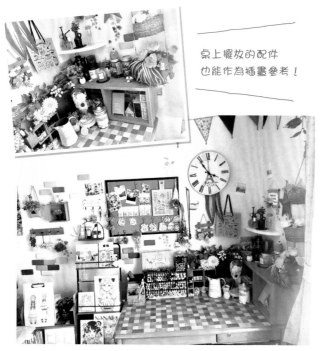

桌上擺放的配件
也能作為插畫參考！

手繪作業區

手繪區的使用頻率不像數位區高，因此這裡擺滿喜歡的物品，這些裝飾小物大多是在百圓商店或雜貨店購買。書桌則是以前使用的學習桌，桌面貼上可愛的貼紙。書桌旁設置雜誌架，可以陳列參考資料書籍，不僅時尚也方便取用，我相當珍惜。

角色設計術

Sky 天空

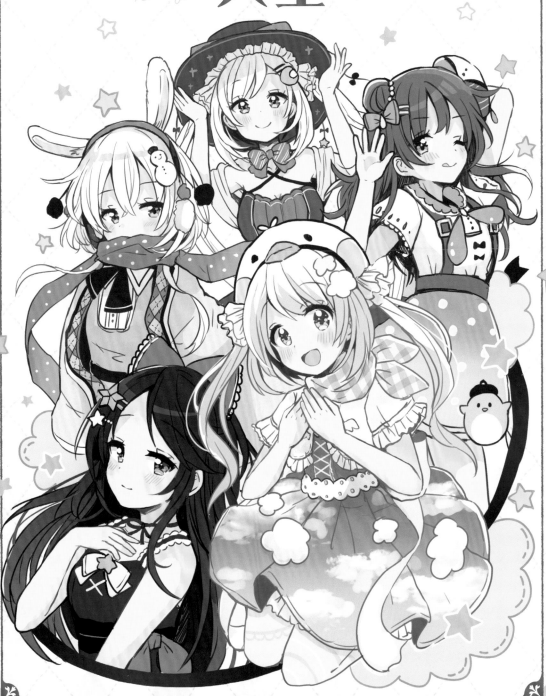

天空

舒暢人心的青空，轉變為散發活力的爽朗角色。

設計出發點

提到天空，腦中最先聯想到鳥，因此讓角色頭戴小鳥造型的帽子。為了加強天空的意象，裙子採左右大襬設計，並別上白雲般的棉花別針。髮色採用雲的白色與天空的水藍色，清涼的配色讓人看了便覺得心情暢快。

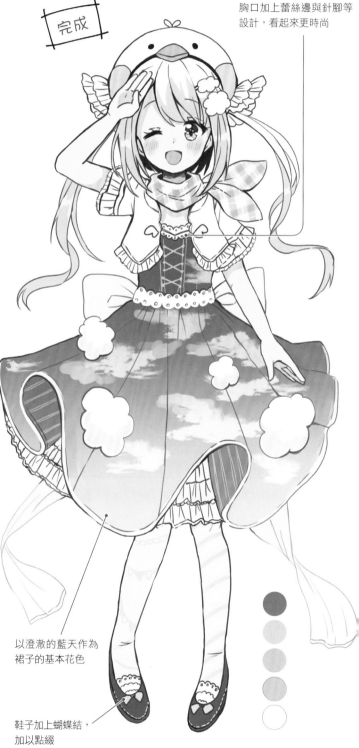

完成

胸口加上蕾絲邊與針腳等設計，看起來更時尚

頭上戴的小鳥造型大帽蓋住後腦。

以澄澈的藍天作為裙子的基本花色

鞋子加上蝴蝶結，加以點綴

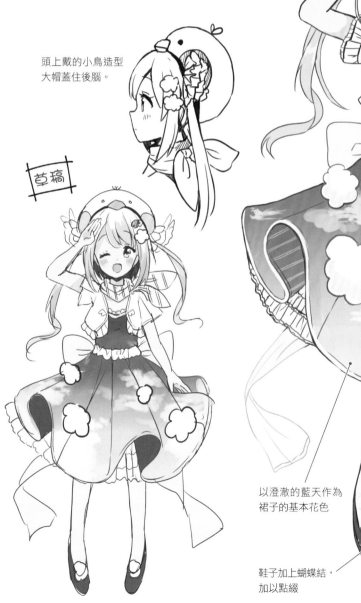

草稿

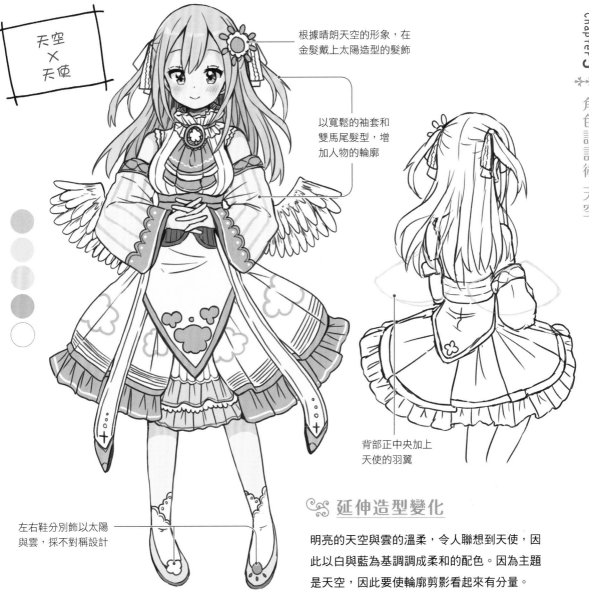

天空 × 天使

根據晴朗天空的形象，在金髮戴上太陽造型的髮飾

以寬鬆的袖套和雙馬尾髮型，增加人物的輪廓

背部正中央加上天使的羽翼

左右鞋分別飾以太陽與雲，採不對稱設計

延伸造型變化

明亮的天空與雲的溫柔，令人聯想到天使，因此以白與藍為基調調成柔和的配色。因為主題是天空，因此要使輪廓剪影看起來有分量。

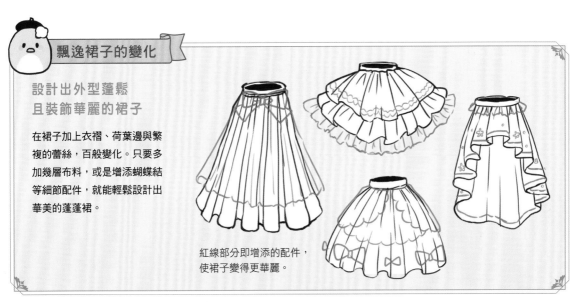

飄逸裙子的變化

設計出外型蓬鬆且裝飾華麗的裙子

在裙子加上衣褶、荷葉邊與繁複的蕾絲，百般變化。只要多加幾層布料，或是增添蝴蝶結等細節配件，就能輕鬆設計出華美的蓬蓬裙。

紅線部分即增添的配件，使裙子變得更華麗。

星空

廣闊而深邃的星空，塑造出神祕而迷人的角色。

設計出發點

為了將星空的特質發揮到極致，在設計簡約的長禮服上綴飾生動的星空，每當裙襬飄動時，就能見到星光閃爍。髮型設定成烏黑長髮，戴上星空夜色的蝴蝶結，呈現出清秀的氣質，並以星星髮飾與胸前的蝴蝶結等黃色作為點綴色。

從背後來看，是以大蝴蝶結紮成公主頭。

草稿

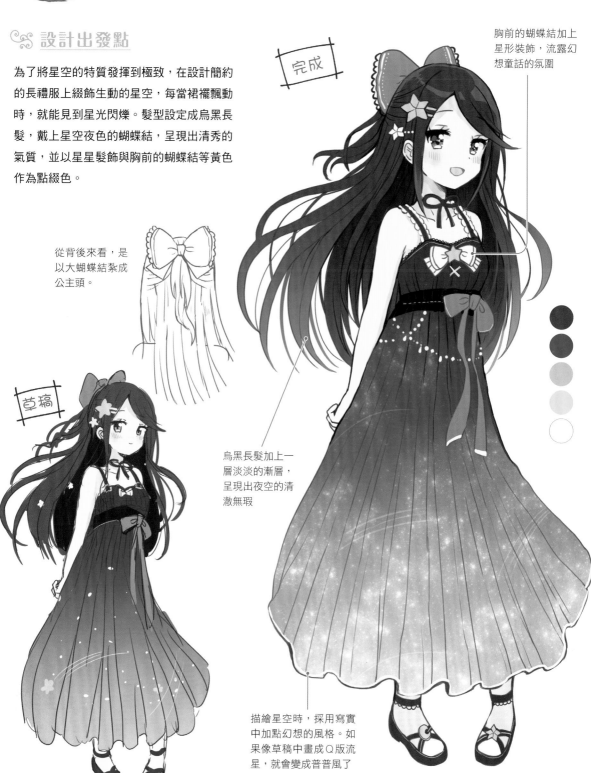

完成

胸前的蝴蝶結加上星形裝飾，流露幻想童話的氛圍

烏黑長髮加上一層淡淡的漸層，呈現出夜空的清澈無瑕

描繪星空時，採用寫實中加點幻想的風格。如果像草稿中畫成Q版流星，就會變成普普風了

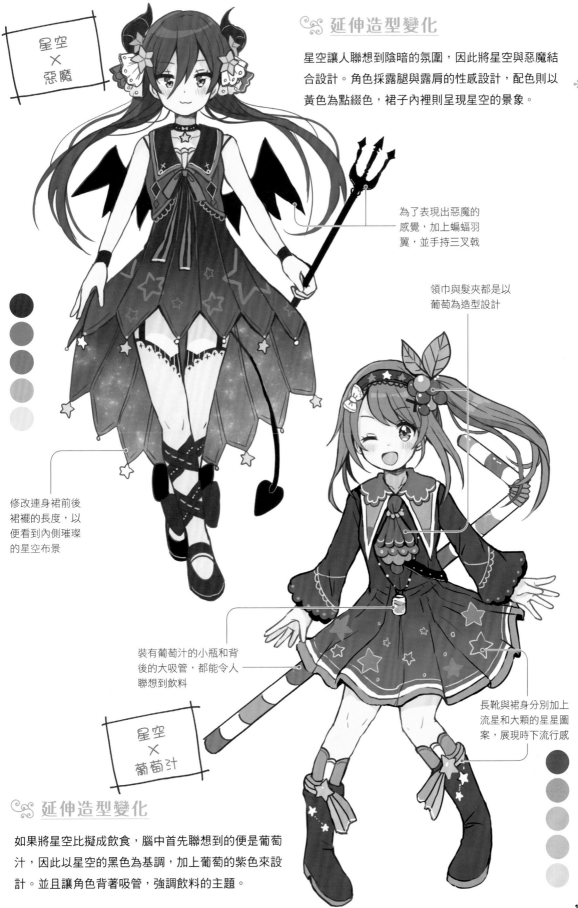

星空
×
惡魔

延伸造型變化

星空讓人聯想到陰暗的氛圍，因此將星空與惡魔結合設計。角色採露腿與露肩的性感設計，配色則以黃色為點綴色，裙子內裡則呈現星空的景象。

為了表現出惡魔的感覺，加上蝙蝠羽翼，並手持三叉戟

領巾與髮夾都是以葡萄為造型設計

修改連身裙前後裙襬的長度，以便看到內側璀璨的星空布景

裝有葡萄汁的小瓶和背後的大吸管，都能令人聯想到飲料

長靴與裙身分別加上流星和大顆的星星圖案，展現時下流行感

星空
×
葡萄汁

延伸造型變化

如果將星空比擬成飲食，腦中首先聯想到的便是葡萄汁，因此以星空的黑色為基調，加上葡萄的紫色來設計。並且讓角色背著吸管，強調飲料的主題。

雨

沉浸於雨幕之中，為享受下雨氛圍的女孩添加奇幻色彩。

設計出發點

雨天的天空總是一片陰暗，因此使用彩度低的藍色為主色調。角色設定為雨女，裙襬垂掛晴天娃娃。裙子採透明設計，象徵雨水的澄澈感，底下則穿著飾有蕾絲的工作短褲。腳穿藍底白長靴，隨身攜帶雨傘。

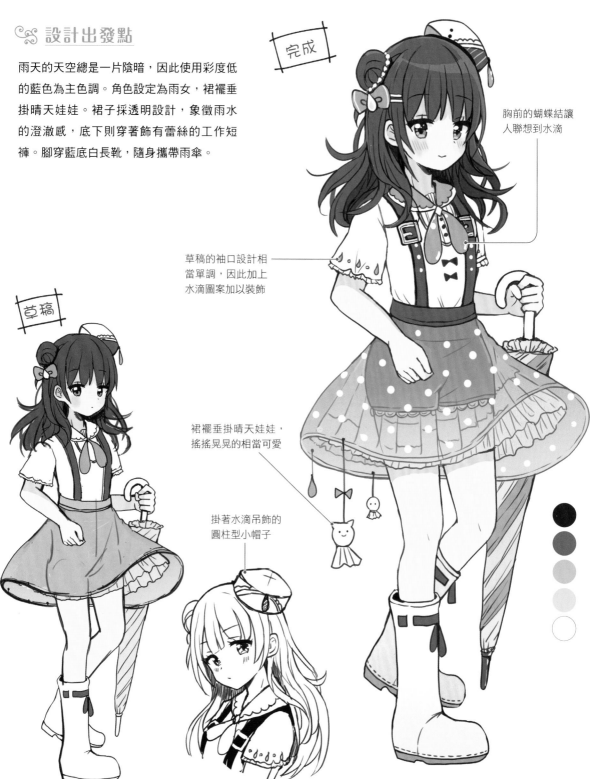

完成

胸前的蝴蝶結讓人聯想到水滴

草稿的袖口設計相當單調，因此加上水滴圖案加以裝飾

草稿

裙襬垂掛晴天娃娃，搖搖晃晃的相當可愛

掛著水滴吊飾的圓柱型小帽子

 延伸造型變化

雨天讓人聯想到青蛙，因此以此為設計出發點。以綠色為配色基調，設定為喜歡雨天、充滿男孩子氣的女孩。為了祈求下雨，裙襬掛著倒吊的晴天娃娃。

 雨天讓人聯想到雨傘和雨衣等等相關用品，不妨加入設計中！

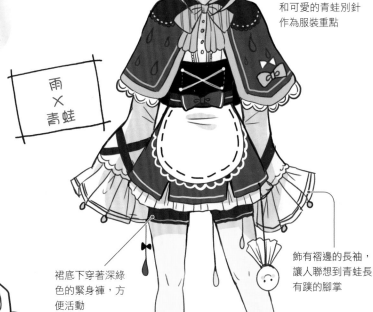

雨 × 青蛙

以寫實的蛙臉兜帽和可愛的青蛙別針作為服裝重點

飾有褶邊的長袖，讓人聯想到青蛙長有蹼的腳掌

裙底下穿著深綠色的緊身褲，方便活動

兜帽上的蛙眼具有厚度。在女孩的髮頂加上長長一撮呆毛，展現個性。

雨傘的變化

為雨傘傘面加入裝飾即使雨天依舊亮眼

雨傘的外觀也能夠輕鬆做出千變萬化，比方說改變握柄的設計、加上荷葉邊或蕾絲、傘骨部分改成彩色等等。不妨試著設計出亮麗可愛的雨傘，讓雨天時光變得更快樂。

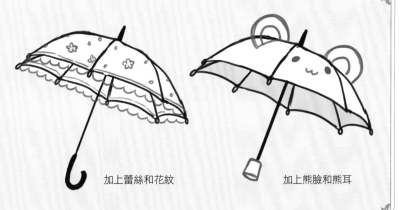

加上蕾絲和花紋

加上熊臉和熊耳

雪

靜靜飄落的雪花，融入女孩沉穩安靜的形象中。

設計出發點

以雪的白色與象徵冬天的寒冷色系，搭配成淡雅的色調。角色穿著圍巾及長靴，全身包得緊緊的，僅露出臉部，顯得更可愛，同時大幅採用圓形毛球的設計來表現雪。雪也讓人聯想到白兔，因此加上兔耳。角色設定為個性寡言冷酷的女孩，因為畏寒而將手藏在斗篷底下。

雪季讓人聯想到雪人、厚重的外衣與長靴，試著在服裝加入這些元素！

草稿

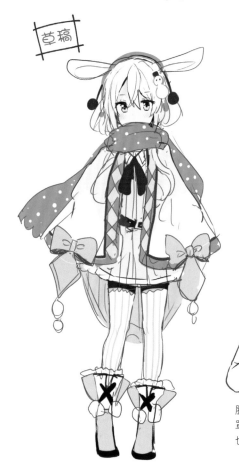

脫掉斗篷、圍巾以及耳罩後，內裡的服裝設計也要好好考慮。

完成

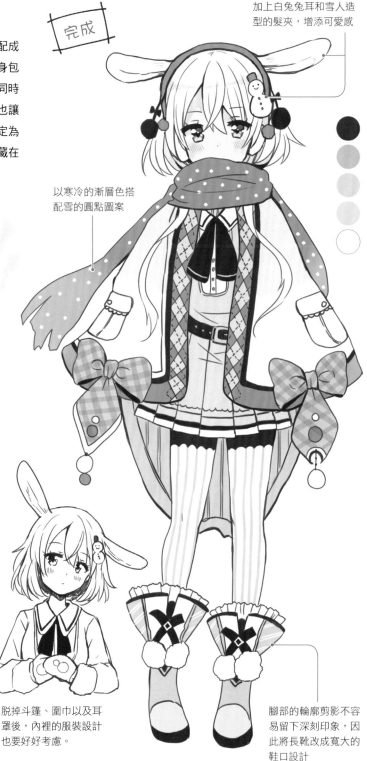

加上白兔兔耳和雪人造型的髮夾，增添可愛感

以寒冷的漸層色搭配雪的圓點圖案

腳部的輪廓剪影不容易留下深刻印象，因此將長靴改成寬大的鞋口設計

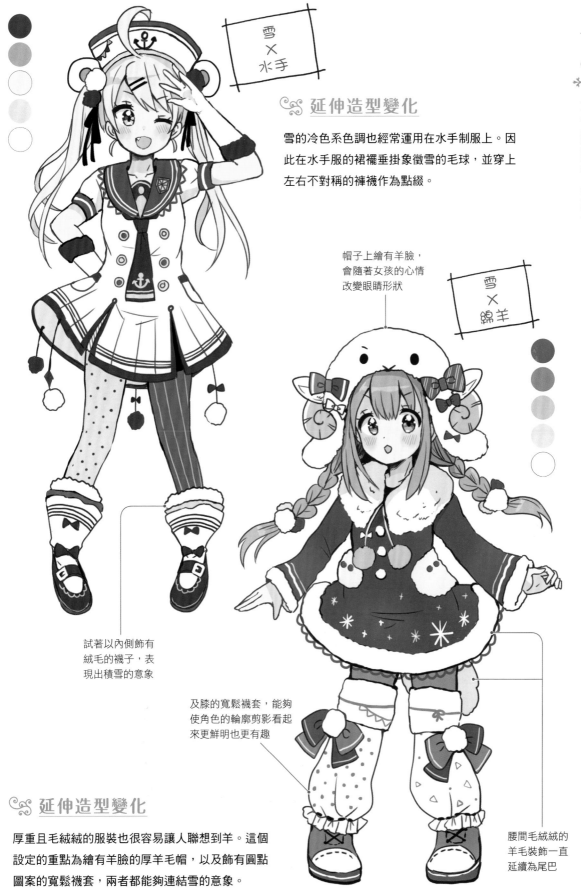

雪
×
水手

延伸造型變化

雪的冷色系色調也經常運用在水手制服上。因此在水手服的裙襬垂掛象徵雪的毛球，並穿上左右不對稱的褲襪作為點綴。

帽子上繪有羊臉，會隨著女孩的心情改變眼睛形狀

雪
×
綿羊

試著以內側飾有絨毛的襪子，表現出積雪的意象

及膝的寬鬆襪套，能夠使角色的輪廓剪影看起來更鮮明也更有趣

腰間毛絨絨的羊毛裝飾一直延續為尾巴

延伸造型變化

厚重且毛絨絨的服裝也很容易讓人聯想到羊。這個設定的重點為繪有羊臉的厚羊毛帽，以及飾有圓點圖案的寬鬆襪套，兩者都能夠連結雪的意象。

極光

夜空中流動的神祕極光,賦予角色層層立體感的服裝靈感。

設計出發點

以多層次大襬的禮服來表現極光起伏的景色,每一層布料採不同色彩,以漸層呈現極光色彩繽紛且極為夢幻的色調。由於極光只能在晚上一睹其真面目,因此帽子等配件均採用夜空般暗沉的色彩,營造出夜晚的氛圍;帽子則垂掛星星飾品,表現夜空的繁星。

完成

有如夜空般的帽子上飾有大蝴蝶結緞帶與星星飾品。

腰間繫上大大的蝴蝶結,增添高雅的氣質

草稿

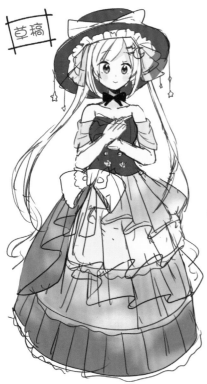

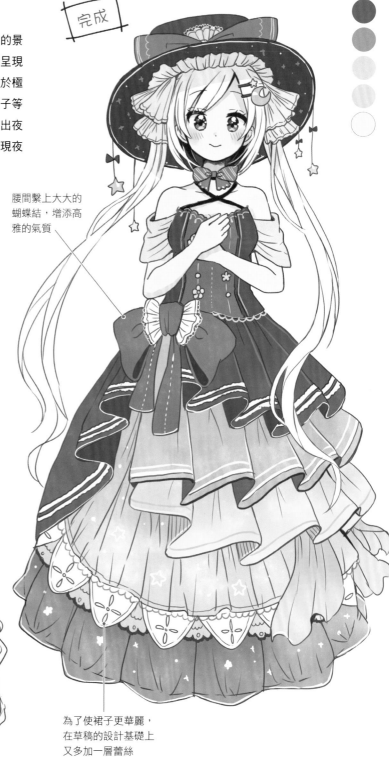

為了使裙子更華麗,在草稿的設計基礎上又多加一層蕾絲

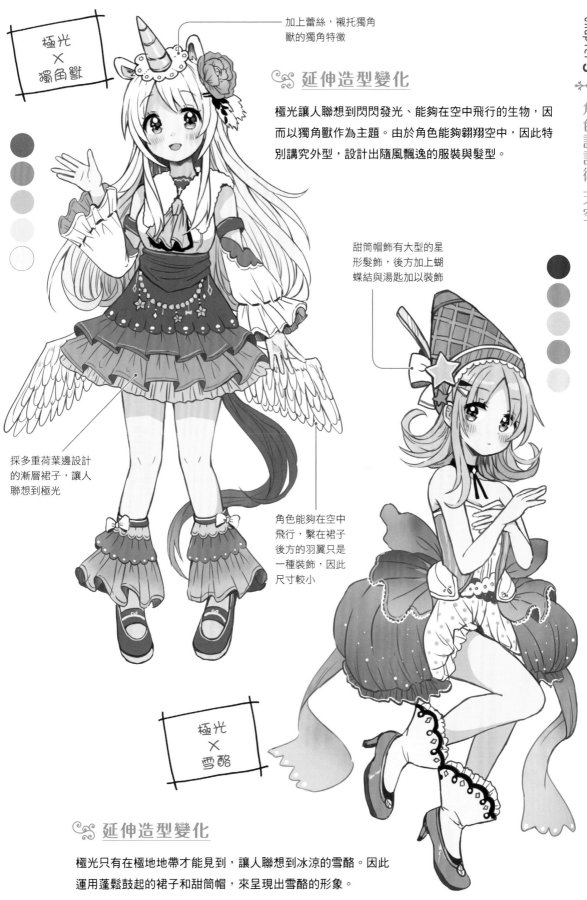

加上蕾絲，襯托獨角
獸的獨角特徵

極光
×
獨角獸

延伸造型變化

極光讓人聯想到閃閃發光、能夠在空中飛行的生物，因
而以獨角獸作為主題。由於角色能夠翱翔空中，因此特
別講究外型，設計出隨風飄逸的服裝與髮型。

甜筒帽飾有大型的星
形髮飾，後方加上蝴
蝶結與湯匙加以裝飾

採多重荷葉邊設計
的漸層裙子，讓人
聯想到極光

角色能夠在空中
飛行，繫在裙子
後方的羽翼只是
一種裝飾，因此
尺寸較小

極光
×
雪酪

延伸造型變化

極光只有在極地地帶才能見到，讓人聯想到冰涼的雪酪。因此
運用蓬鬆鼓起的裙子和甜筒帽，來呈現出雪酪的形象。

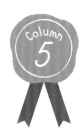

表情的畫法

「笑臉」與「驚訝」的表情，只需要隻字片語就能夠傳達，然而實際上卻有細微的差異。
下面就來介紹如何加上細微表情變化的重點。

 笑臉的表情 以笑臉為例，只要改變嘴巴的開合程度，以及眉毛的位置與角度，就能使表情大幅變化，確實傳達出情感變化。

| 輕笑 | 微笑 | 精力充沛地笑 | 哈哈大笑 |

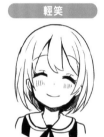 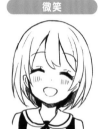 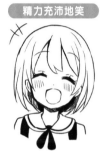 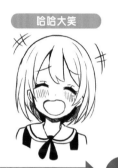

小 ⟵――――――――――――――――――――⟶ 大

 驚訝的表情 只要畫得誇張點，就能如實傳達出角色內心的波動。睜大眼睛、張大嘴巴、臉頰的紅暈，以及頭髮的變化，藉由這些特徵表達驚訝。

| 呆然若失… | 咦？ | 咦!? | 咦～～!? |

 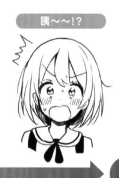

小 ⟵――――――――――――――――――――⟶ 大

 傳神的符號 就算眼睛、鼻子、嘴巴等五官維持不變，只要善加運用臉頰的紅暈線條、流汗、三條線等符號化的表現，也能具體呈現不同的情緒。

| 基本 | 冒冷汗 | 臉色發青 | 面紅耳赤 |

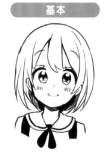 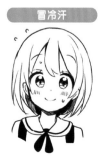 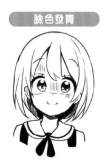 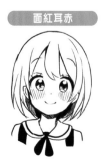

肢體的表現

不光是臉部動作，活用肢體語言，也能夠表達角色的情緒。特別是手部動作與肩膀的高度變化，更容易強化角色的表情。

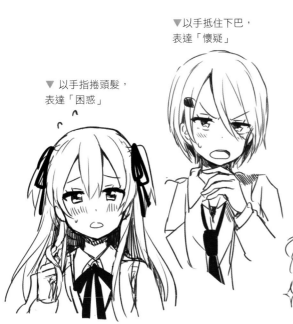

▼以手指捲頭髮，表達「困惑」

▼以手抵住下巴，表達「懷疑」

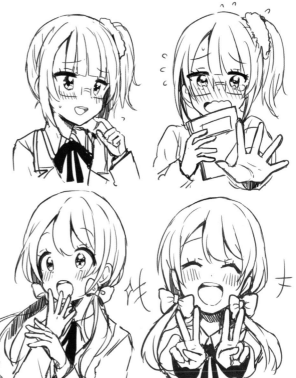

▼手指碰臉頰，表達「害羞」

▼手掌向前，表達「拒絕」

▲以手碰口，表達「驚訝」

▲雙手比YA，表達「喜悅」

符合性格的表情

描繪表情時，也要留意因應角色的性格，畫出相對應的表情，就能夠強調個性。不妨多下功夫，集中表現在眼睛形狀、嘴巴張合以及舉止上。

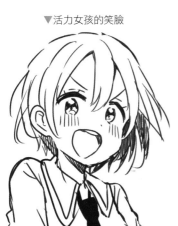

▼活力女孩的笑臉

▲文靜女孩的笑臉

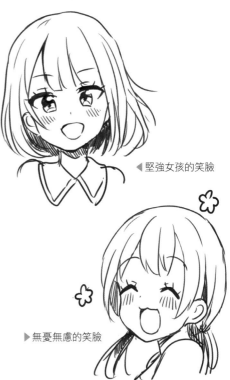

◀堅強女孩的笑臉

▶無憂無慮的笑臉

表情的表現方式可以說是永無止盡。設計好角色之後，加上喜怒哀樂等各種情緒，賦予角色生命，將會使角色更富有魅力。

大吃一驚
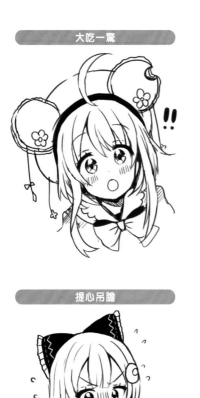

害羞
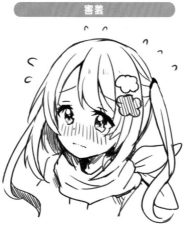

發現異狀
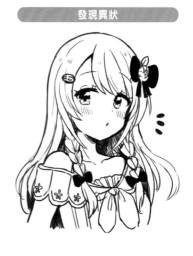

提心吊膽

戲弄

錯愕

一臉得意

嚇一跳

起疑心

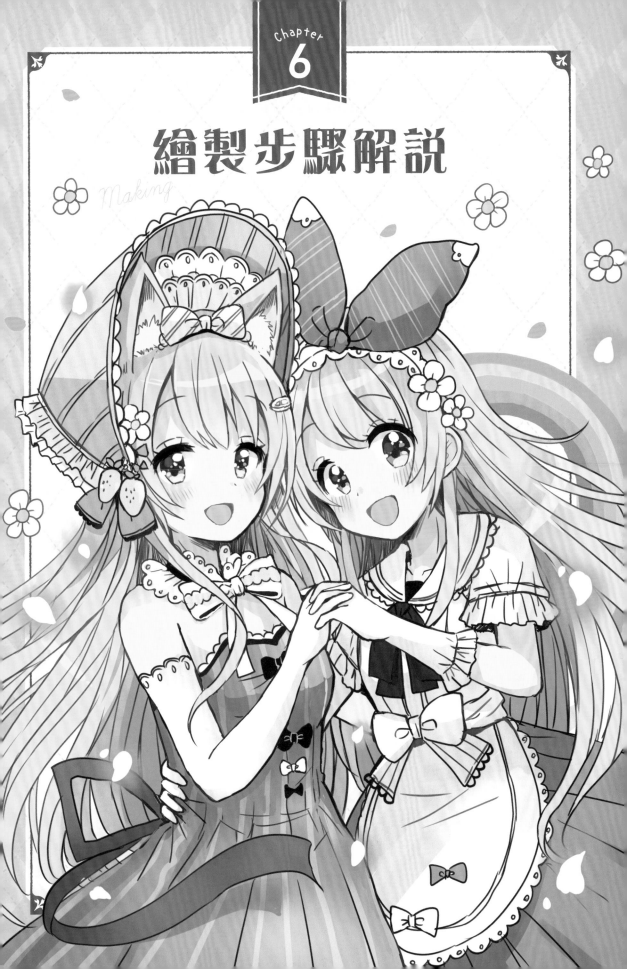

繪製步驟解說

Making

人物插圖繪製過程

這個章節將使用繪圖軟體「CLIP STUDIO PAINT EX」，步驟式解說本書封面的繪製過程。這張插圖的主題為「公主」，適合運用花和禮服等要素。

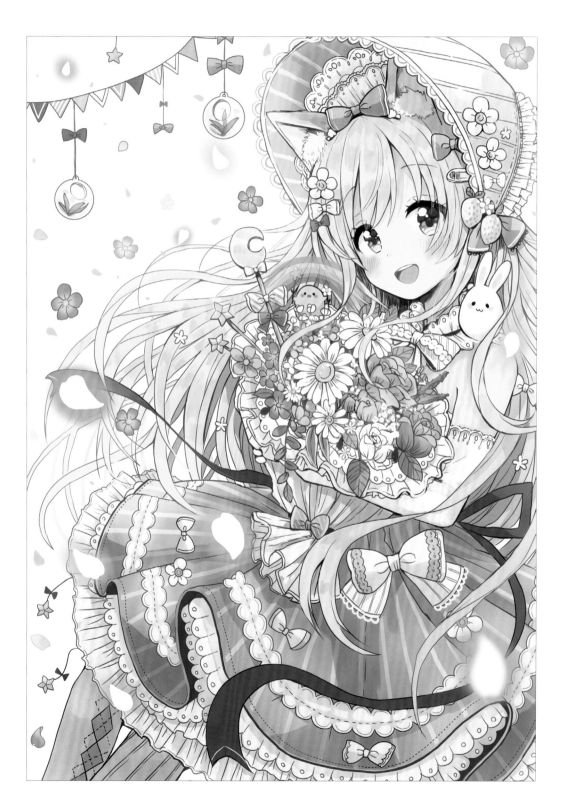

<table>
<tr><td>草稿構思</td><td>反覆修改草圖的構圖，直到畫出滿意的設計為止。一開始先決定好想畫的插畫主題，較有利於後續的構圖發想。雖然目前只是草稿的階段，但也要想好大致的配色，具體實現腦中構思的形象。</td></tr>
</table>

① 決定角色構圖

先動手畫圖，直到心目中的形象底定。後續作業還會修改構圖，因此現階段只要畫出大概就好，不必在一張圖上耗費時間。畫草稿時不妨稍微加粗筆刷，會更有效率。

② 新增圖層，清稿

▲ 變更不透明度

決定好想畫的構圖後，將❶所畫的草稿的不透明度調至10％左右，接著新增圖層，重新描摹❶的線條。之後還會加上服裝，因此畫身體時要盡量減少線條。

③ 描繪洋裝與配件

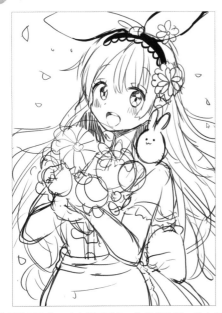

描繪服裝及配件，確立構圖形象。為節省時間，我大多是一邊畫一邊決定角色的服裝。每當設計服裝遇到瓶頸時，不如先設定好角色，這樣會比較容易找到下筆方向。

④ 決定配色

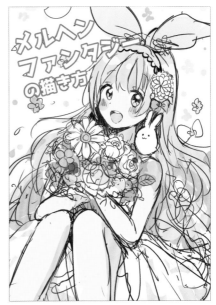

新增圖層並上色。原先版本的草稿完成後，發現沒有空間加入封面文字，因此稍微改變構圖。現階段只是初期草稿，可直接用【毛筆】工具上色，不用在意顏色溢出。

提出兩種以上的草稿方案,從中挑選出最符合目的的構圖。這次的插圖為封面之用,因此最後挑選顯眼明亮的配色。每張草稿在製作時也預設了標題空間,因此文字的位置也在提案階段大致底定,作業流程相當有效率。

① 比較各案,決定方向

A案

B案

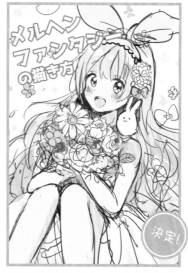

C案

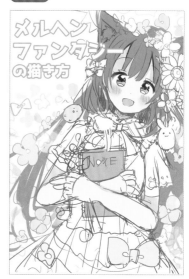

這個版本方便加入標題,手捧花束的構圖也相當吸睛,因此採用B案。

② 方向敲定
構圖精緻化

決定好插畫提案,不過草稿的構圖和角色感覺仍然少了點什麼。我想再重新找其他的新點子,因此根據B案,重新推敲草稿。

③ 加入細節
強化設計感

完成大致構想,接著新增圖層,加入細節設計。這個步驟會將服裝和花束細節畫得更明確,並加上吉祥物;配色統一為冷色調。

④ 確定設計

前一個版本中感覺奇幻要素不足,整體過於沉穩,因此將髮色改回金色並加上貓耳。為了凸顯禮服要素,將構圖視角往後拉,並增添飛舞的花瓣,使畫面更華麗。

描繪草圖

根據敲定的設計草稿，接續描繪草圖。插圖的配色也會在這個階段大致確定，方便接下來的打底色作業。只要先確定好草稿，後續作業就不必時時刻刻為設計不足之處費神，有效提升製圖的流程，不僅全程暢行無阻地完工，也能節省作業時間。

① 反轉畫布，再次清稿

草稿的不透明度調降至10％，新增圖層，重新描線稿。可以將畫布反轉後與正常畫布相比較，比較容易取得構圖的平衡。這個階段先勾勒出整體的輪廓，不必描繪細節。

② 確定服裝與配件設計

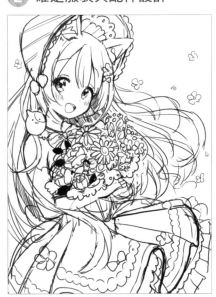

畫出整體線稿後，接著便要具體設計細節。由於之後會根據草圖的線條描繪線稿，因此這個階段要仔細描繪出細部的裝飾與花束。

③ 決定配色

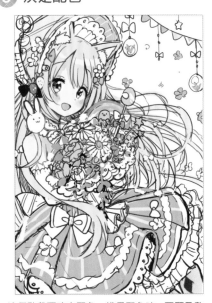

這個階段要確定配色。構思配色時，要顧及整體的平衡。先決定好兩種主色，比較容易進行配色。這次是以黃色和淡藍色為主，給人爽朗的印象。

④ 平衡構圖，完成草圖

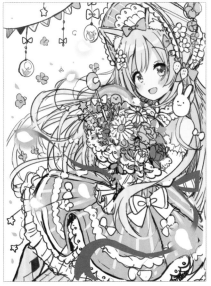

▲配色確定後，便可以合併所有的上色圖層。再另增圖層畫瑣碎小物。

將反轉的插圖再次反轉回來，一邊微調，一邊描繪細節部分。由於整體色調是以較淡的顏色構成，因此這時再加入深藍色加以點綴。草圖就此完成。

描線稿

為營造柔和的氣氛，線稿線條使用咖啡色系描繪。線稿圖層可分成「人物」、「背景」和「花瓣」，建議依照插畫物件的遠近來區分圖層，方便作業。我在處理線稿時習慣使用【軟碳鉛筆】工具，筆刷尺寸大多設 7 px。

① 根據草圖描線稿

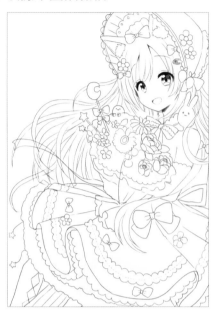

將草圖圖層的不透明度調降至 7％，新增線稿圖層，進行清稿。描線稿時，先從整體輪廓開始，如果能表現出線條的強弱變化，看起來就更生動漂亮。

② 人物填色

使用【自動選擇】工具中的【參照其他圖層選擇】，選取人物以外的部分，接著反轉選取範圍，只選取人物，然後開新圖層為人物輪廓填色。

③ 處理配件與褶邊 描繪細節

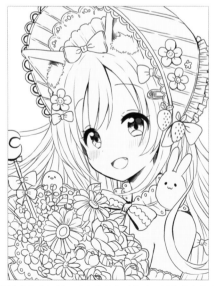

接著描繪線稿的細節。將人物輪廓填色後，能夠使人物的線稿更加清晰，有助於處理細節部分的描線作業。

④ 描繪背景

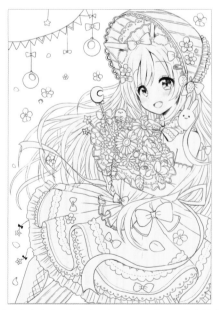

人物的線稿完成後，接著建立背景圖層，描繪配件和花束。雖然只是圖中的小細節，卻能替插畫增色不少。之後比照人物線稿，以同樣的方式填色。

⑤ 描繪花瓣

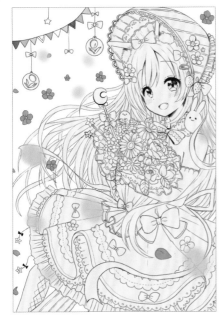

插圖的前景畫上四散的花瓣。上色之前，要決定好花瓣的位置，因此先用【噴槍】工具的【柔軟】畫圓確定位置。畫圓時要注意遠近感，鏡頭前方較大，遠離鏡頭則較小。

⑥ 確定服裝與配件設計

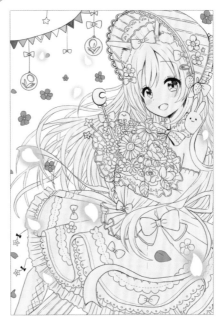

在⑤的塗色部分以白色畫出花瓣形狀。花瓣隨機描繪即可，但要避免方向一致。接著將圖層【混合模式】設定為【加亮顏色（發光）】，就能呈現發光效果。（⑤的圖層混合模式為【正常】）

⑦ 變更線稿顏色

相較於咖啡色線稿，更融入底色

將背景的花的線稿由咖啡色改成藍色，使線稿與花瓣顏色融合。不光是花，其他部分也要因應底色變更線稿顏色，才能讓插圖看起來更漂亮。多方嘗試，直到線稿融入底色為止。

⑧ 線稿完成

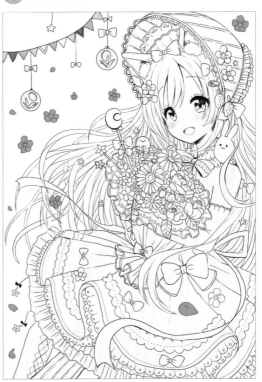

調整細節部分的輪廓並修正溢出部分，即完成線稿。接下來進入上色步驟後，圖層的數量會一口氣增加不少，因此最好設圖層資料夾分門別類，作業時才會一清二楚。

上色

線稿完成後，接著就要分區上底色。後續上色時，便一邊注意整體色彩平衡，一邊加上陰影。之前的步驟也是一樣，構圖與配色平衡是非常重要的一環，即使是分區作業，也要隨時回到全圖確認成果，因此上陰影時自然也要比照這項原則。

① 上底色

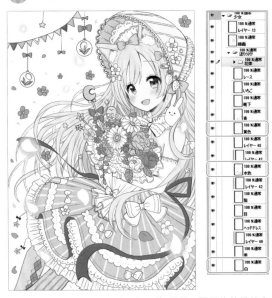

全圖上底色。若是依照部位別分別設圖層，圖層的數量就會多到難以管理，因此像是服裝等會開設多張圖層的部分，不妨改成將相同顏色歸在同一圖層。

② 皮膚上色

先隱藏部分底色圖層，從皮膚開始上色。隱藏圖層的目的是為了能夠專心為單一區域上色，以免受到周圍顏色影響。陰影則使用【毛筆】工具的【不透明水彩】上色。

③ 頭髮上色

1 使用【不透明水彩】上色，一邊留意陰影，並以【橡皮擦】工具修整。若想調整陰影顏色，可使用色調補償的【色相‧彩度‧明度】功能。

2 使用【噴槍】工具【柔軟】，在想加上光澤的部分輕輕上色。在這個步驟中先上色，之後上亮光時效果便會特別明顯。使用與1相同的顏色。

3 接著使用比底色亮一號的顏色上亮光。大致上完人物整體的陰影後，再來處理頭髮會很花時間，不過現階段只要畫個大概即可。

④ 服裝與花束上色

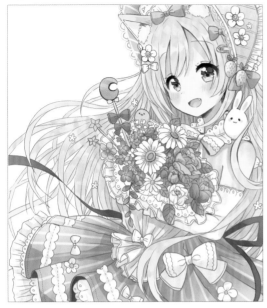

一邊確認配色平衡，一邊上陰影。這裡也是使用色調補償多次調整陰影顏色。在這個階段，只要大概決定陰影的位置和形狀，大約上色即可。重點是先大範圍上色，再處理細部。

⑤ 刻畫頭髮細節

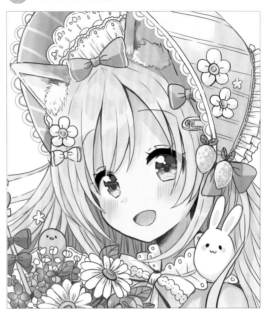

使用【鉛筆】工具的【軟碳鉛筆】仔細描繪。為了使頭髮更搭配藍色稍微調整配色，將髮色從橘色系改成黃色系。描繪頭髮的重點是以線條呈現頭髮的質感，而不是單純塗色。

⑥ 人物整體細節上色

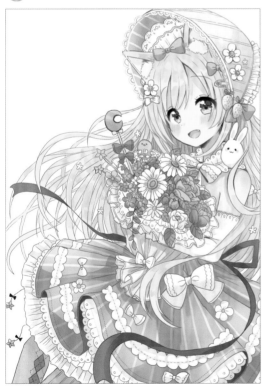

為人物整體上陰影。至於繪有條紋或顏色較多的部分，則是將圖層的混合模式設成【色彩增值】後再上陰影，便不會顯得突兀。混合模式的功能相當便利，務必善加利用。

⑦ 塗完背景，完成上色

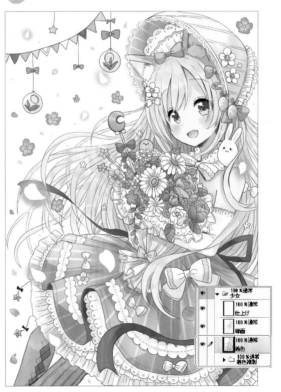

背景塗好色後，便完成上色的階段。接著將所有上色圖層合併，再處理細節微調。合併圖層是為了節省時間，只要事先複製整個圖層資料夾，後續不小心畫錯時再恢復原狀即可。

<table>
<tr><td>潤稿微調</td><td>潤稿與畫草圖都是相當花時間的作業步驟。整體而言，各階段所花費的時間依序為潤稿＝草圖＞上色＞線稿＞分區上色。我也習慣隔一段時間再繼續作業，畢竟長時間盯著同一張畫其實很難看出不協調處，因此會分散潤稿的作業時間，如此重複，直到滿意為止。</td></tr>
</table>

❶ 追加修正

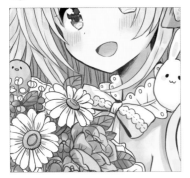

1 為了使頭髮看起來更飄逸，稍微加長頭髮。

2 選用【毛筆】工具中能畫出線條分明的【G筆】，畫出頭髮輪廓。

3 在 2 的色彩輪廓補上線稿。接著以同樣的步驟，針對不完美處修正。

❷ 追加彩虹

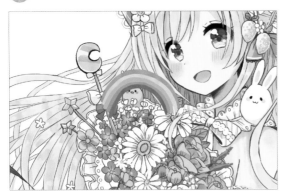 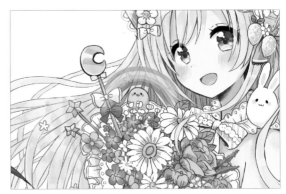

為了營造出彩虹的透明效果，畫線稿時特意跳過不畫，在這個階段補上。同樣使用【G筆】描繪。

調整彩虹的位置和形狀，接著將圖層的不透明度調到70％，並修飾彩虹的兩端，呈現出暈開般的效果。

❸ 描繪蕾絲與褶邊

蕾絲和褶邊加上裝飾及圖案。即使只是加幾條線、圓形連續排列的簡單圖案，都能夠使蕾絲與褶邊看起來更美觀。

④ 細節微調，完成

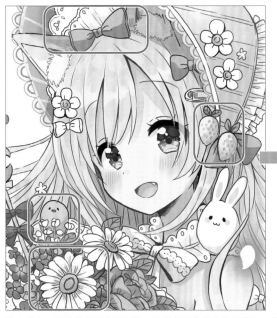 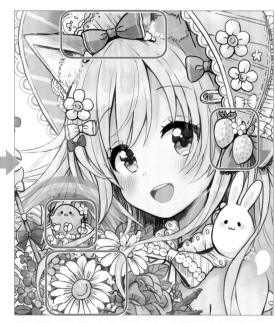

放大畫布，描繪花與配件等細節，也要處理線條的強弱變化，並消除色彩溢出的部分，提升插圖品質。接著使用色調補償微調，如果始終無法調成自己想要的效果時，不妨搜尋參考圖片，或是隔一段時間後再回頭調整。

上色與潤飾後的比較

上色後

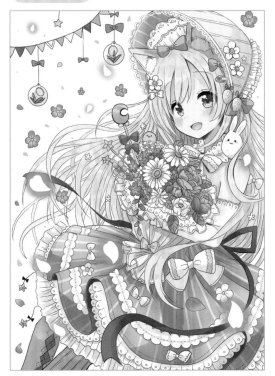

潤飾後

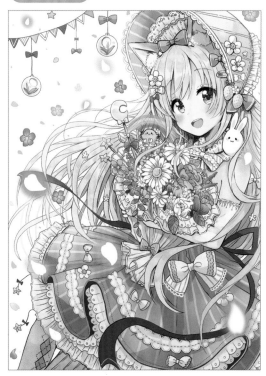

乍看之下似乎差異不大，但是增加了不少細部描繪，插圖品質也更上一層樓。想要繪製一幅完成度高的插畫，要訣就是反覆修飾細節。我在作畫時，將畫布的尺寸設為上下左右各加大 5mm，最後再剪裁，調整構圖。

插圖背景繪製過程

接下來，試著挑戰結合人物與背景的插畫。
加上背景，就能將幻想童話的世界觀發揮至極限。

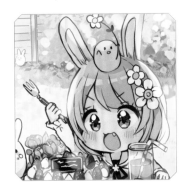

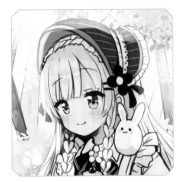

草稿構思

這次插圖要加入背景，因此構思草稿時也包含了背景設定。為了明確表現幻想童話的世界觀，我刻意在草稿中畫了許多花草植物。這次先構思A、B、C案3種方案，從中挑選出可進一步擴充背景的A案來修改。

❀ 傳達故事和世界觀的構圖方案

A案

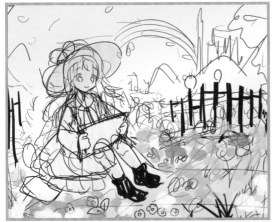

以正在畫圖的女孩為形象來構圖。背景是一片花園，加入天空、城堡、彩虹等大量幻想童話要素。之後修改成A'案。

B案

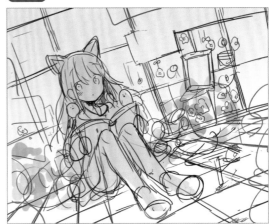

構圖主題為正在看書的女孩。背景為少女的房間，因此試著讓女孩的周圍開滿了花。個人很喜歡這張側拍的構圖角度。

C案

構圖主題為相機與過去的回憶。雖然女孩身在室內，卻能看到寬廣的天空，室內也擺設許多鮮花，營造出彷彿置身戶外般奇妙的氣氛。

A'案

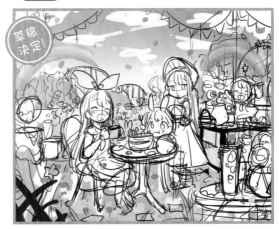

草稿決定！

最終定案是以茶會為主題，角色也比A案多，更添熱鬧的氛圍。之所以取茶會為主題，是因為想在戶外營造出設有許多配件和家具的開放空間。

這個階段其實還沒決定好構圖，只是就概念速寫加上暫定顏色的草稿。
因此不必考慮透視，只要快速畫出喜歡的構圖即可。
徒手作畫容易表現出各種鮮活有趣的點子，
如果在草稿階段就以透視法作圖，反而容易使畫面結構變得更呆板。

決定採用 A' 案後，接著畫出詳細的草稿。在這個階段中，必須以透視法構圖，準確配置畫面中的人物與背景物件。只要決定好視線高度，即便透視圖有些變形，整體構圖也不至於顯得突兀。

① 決定視線高度

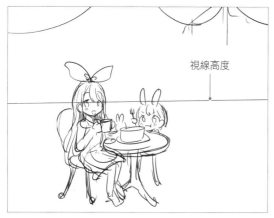

將草稿的不透明度調降至 70%，開始描繪主要人物。決定好視線高度後就畫一條線，配合這條線描繪人物。使用【毛筆】工具的【軟碳鉛筆】來繪製。

② 決定視覺焦點

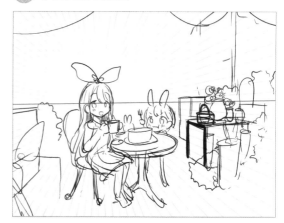

透過 CLIP STUDIO 的【搜尋素材】服務，即可免費下載透視筆刷。只要在畫布中加上簡易的透視線，就能輕鬆畫出物體的遠近變化。

③ 依循透視線，勾勒背景

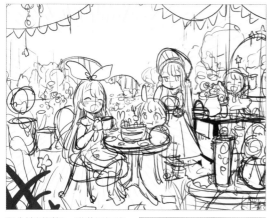

配合遠近透視，沿著透視線粗略畫出配件和背景。想要強調的物品就畫得愈仔細，遠處的物品可以不必畫得太仔細。

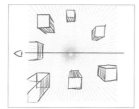

▲ 透視線示意圖

④ 決定顏色

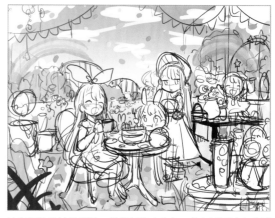

決定好物品的位置後，接著便簡略上色，奠定插圖的完成形象。為了便於統一色彩，一開始先以較淡的色彩為主，會比較容易構思配色。

當構圖包含許多元素時，如果沒有事先安排好位置，會讓人看不出畫面的重點究竟在哪裡。因此最好先確定整張圖最想呈現的部分，描繪時也要特別講究！

描繪草圖

畫好的草稿調整不透明度至7％，再重新描摹一次。不光是人物，所有的背景物件也需要分別調整，因此這個步驟絕對不可少。避免後續畫線稿、上色時徒增困擾，必須反覆再三確定草圖，直到全部的元素塵埃落定。

① 再次描線並確認

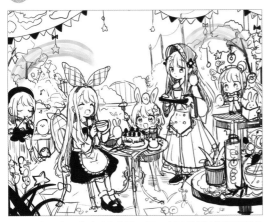

調整配件與家具的造型和位置配置，也要重新檢視個頭嬌小角色的頭身比例。如果沒有處理好角色與物件的比例，愈後面的作業得花愈多時間修正，最好在這個階段仔細確認。

② 角色與配件的配色

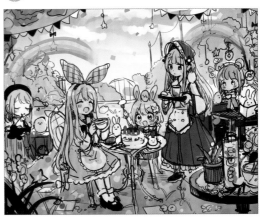

參考 P.132 ④ 來著色。配色一旦確定後，整體形象就變得更加具體。由於這次的背景在戶外，因此配色時留意以綠色為基調，營造自然場景。

③ 描繪洋裝與配件

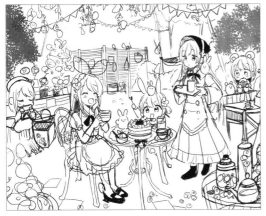

根據②的圖層，進一步描繪細節。如果這個步驟沒有確實畫好，到了下一個線稿階段時，不僅不容易上線，也很耗費時間，因此一定要仔細畫草圖。

④ 調整平衡，完成草圖

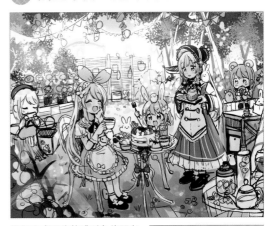

掌握完成圖的整體形象後即完成草圖。接著加工營造氛圍，點選【新色調補償圖層】新增【漸層對應】圖層，並將圖層混合模式設為【柔光】，調降不透明度來微調。

若是沒畫出滿意的草圖，就匆匆進入線稿作業，之後會花不少時間在描繪細節上。因此才會特地多花功夫在草圖上，目的正是為了節省整體作業時間！

接下來根據草圖描線稿。這次背景元素繁多，因此根據不同的物件設資料夾，將圖層分門別類。線稿作業不光只有描線，也要處理基礎著色，特別是圖層分區填色。這是考慮到構圖物件繁多，為了避免混淆，才會設不同的圖層分別填色。

1 從構圖重點開始

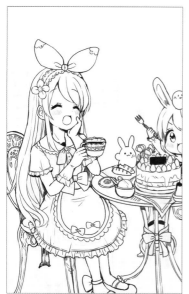

▲線稿筆刷的面板設定

一開始先描圖中圍著正中央餐桌的女孩們，接著才配合女孩逐步描繪背景。線稿使用的筆刷是【鉛筆】工具的【軟碳鉛筆】，尺寸為 7 px 左右。

2 選取人物

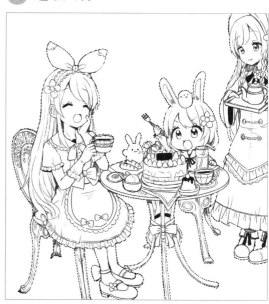

❶的線稿描完後，接著使用【自動選擇】工具的【參照其他圖層選擇】，選取人物以外的部分，接著反轉選取範圍，只選取人物。與前一章節的人物繪製過程一樣。

3 選取範圍填色

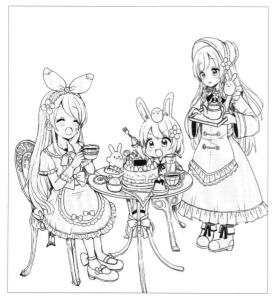

選取範圍填入淡灰色，使人物變得更顯眼。接下來會需要多次填色，建議可事先設定快速鍵以節省時間。順帶一提，我在 PS※也會設同樣的快速鍵，避免混淆。

※ 即影像編輯軟體 Adobe Photoshop

4 分區填色

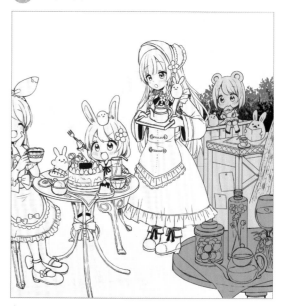

與單純的人物繪製不同，背景的要素較多，為了使各個要素一目瞭然，建議可以稍微變化底色的顏色，並將背景物件分成前方區與後方區。

⑤ **善用植物筆刷**

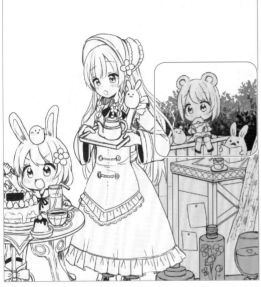

為節省時間，可使用【毛筆】的葉形筆刷來畫葉子，方法就如同蓋印章一般。畫完葉子後，接著使用描線稿的【鉛筆】工具描繪細節，刻畫細節。

⑥ **描繪彩虹**

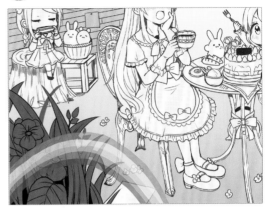

▶圖層混合模式設為【正常】時

圖層混合模式設定為【強烈光源】，不透明度調成100％。不見得每個物件都得描線，若是適合直接上色的部分，不妨在畫線稿的階段便先上色。

⑦ **調整構圖平衡，線稿完成**

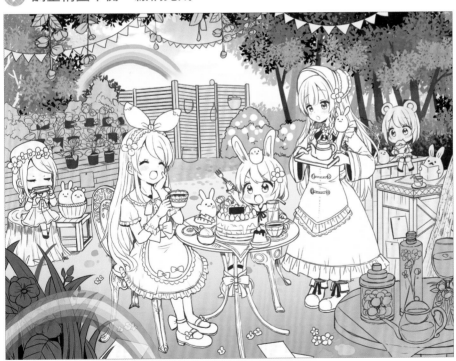

分別為不同的背景物件填色，即完成線稿。一邊描線，一邊替背景初步上色，之後作業會比較輕鬆。隨著描線作業愈往後，也會愈來愈難修正，因此最好及早奠定作品形象。

活用圖層資料夾

增設資料夾，將圖層分門別類。可以在資料夾標示顏色，方便檢索。以右圖為例，【加工】圖層資料夾便是存放草圖的圖層。

完成線稿後，接著就要處理細節的填色，調整色調至滿意為止。雖然插圖中的顏色五彩繽紛，但主要仍是以綠色為基調，再加入各種顏色加以襯托，以綠色統合所有的色彩。分區填色之後，再依照人物→背景的順序，依序上色。

① 全圖填色

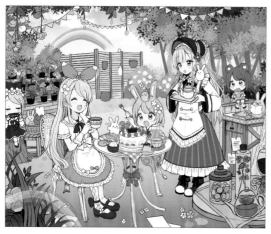

參考草圖大致填色。使用吸管工具從草圖選取顏色，同時套用【色調補償】的【色相‧彩度‧明度】調整整體平衡。建議事先設定快速鍵，作業更流暢。

② 隱藏背景，顯示人物

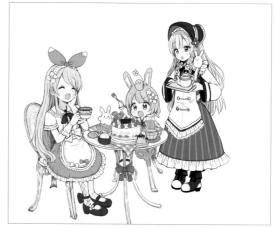

為人物上色時，將背景圖層關閉，只顯示人物的部分。這樣人物便會特別醒目，也就能夠專心上色，不受背景干擾。

③ 皮膚上色

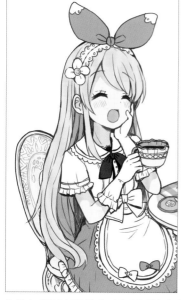

▲不透明水彩筆刷的面板設定

使用【毛筆】工具的【不透明水彩】來畫皮膚的陰影。先大範圍塗色，再使用【橡皮擦】工具修飾輪廓。

④ 使用噴槍上漸層色

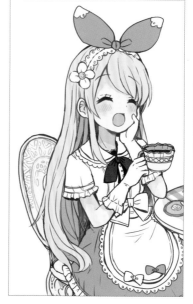

▲噴槍（柔軟）的面板設定

使用【噴槍】，在額頭和手臂等上陰影的部位上色，呈現柔和感。接著如同上腮紅一般，為臉頰加上紅暈，看起來更可愛。

⑤ 服裝與頭髮上色

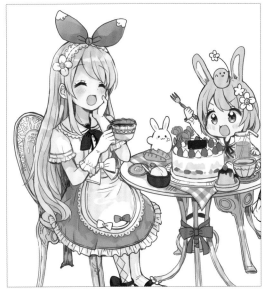

描繪大片陰影時，使用③的【不透明水彩】來處理，細節部分則使用描線稿的【軟碳鉛筆】。與皮膚上色的步驟相同，先上大片陰影後再做細部微調。

⑥ 變更線稿顏色

如何挑選線條顏色

將線條顏色的明度降低，同時提高彩度，就能使線稿融入塗色中。陰影顏色也是一樣，塗完細節後，再使用色調補償微調。

當鞋子為深藍色，線稿為咖啡色時，線條顏色會相對變淡，無法與底色融合，因此將鞋子的線稿改成比底色更深的深藍色。只要掌握「線稿顏色比底色深」的原則即可。

⑦ 人物完成

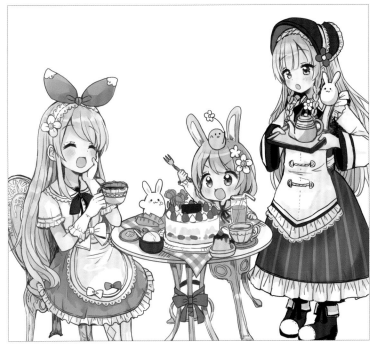

初步完成人物的上色。後續潤飾時，會重新為細節著色，進一步潤飾，因此現階段大致完成後就可以告一段落。

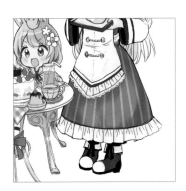

漸層對應

我想在右邊女孩的服裝中稍微加點黃色，這時便可以套用漸層對應效果。將圖層的混合模式設為【柔光】，在圖層上點右鍵，點選【新色調補償圖層】，即可新增【漸層對應】圖層。

<table>
<tr>
<td>

背景上色

</td>
<td>

人物上色完成後，接著以人物為基準，繼續為背景上陰影。像這次構圖要素較多，必須考慮整體的平衡，否則顏色容易變得雜亂無章，上色時一定要隨時確認。

</td>
</tr>
</table>

① 調整色調，加上陰影

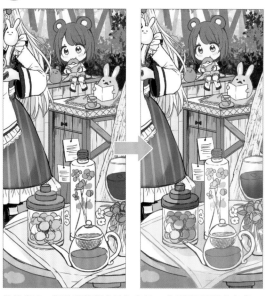

檢視畫面，調整線稿顏色融入底色，或是變更配件的色調。接著新增圖層處理陰影，混合模式設為【色彩增值】，之後再新增【加亮顏色（發光）】圖層上光。

② 描繪草皮

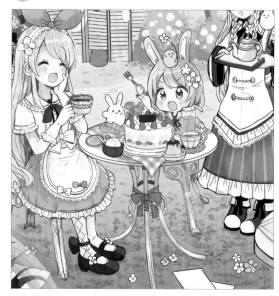

選用草形筆刷，以蓋印章的方式畫草皮。重點在於不要平均分散圖形，另外也可以透過【素材庫】搜尋不同類型的草形筆刷，請務必善加運用。

③ 增添植株

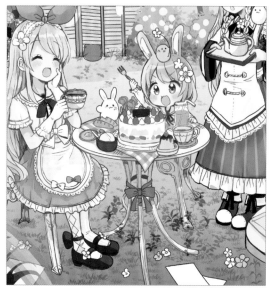

使用另一種草形筆刷，在椅子和餐桌桌腳周遭畫出小草。調深筆刷的色調，只要畫出少少的小草，就能夠使草皮呈現立體感，提升插圖質感。

④ 增添花朵

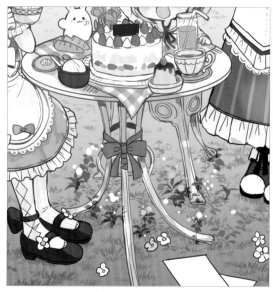

使用如【G筆】一般較硬的筆刷，以畫圓方式加上小花。因為只是背景，不必畫得太寫實，只要看起來相仿即可。接著將圖層的混合模式設為【強光】。

⑤ 賦予花叢光暈

為後方的花壇上色。這部分的花會因為陽光照耀而變得不起眼，因此現階段只要畫出大概模樣就好，不必精細雕琢。

先使用【噴槍】在花朵噴上黃色，接著將圖使層的混合模式設為【加亮顏色（發光）】，增添光暈。

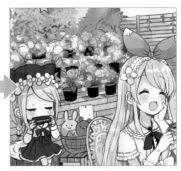

然後用【毛筆】工具的【不透明水彩】畫圓，圖層混合模式設定為【強光】，進一步產生光照效果。

⑥ 人物與配件融入背景

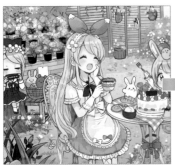

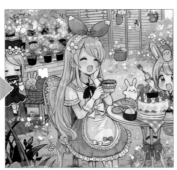

大致完成著色後，接著新增圖層填色，設定混合模式為【線性加深】，再以人物圖層資料夾進行剪裁。這麼一來，前方的人物與配件就能融入背景當中。

◀像這樣依照不同的物件，將圖層分門別類收納。接著新增圖層，設定混合模式為【線性加深】，以下一圖層剪裁並上色，最後調整不透明度至20％左右。

⑦ 光影加工

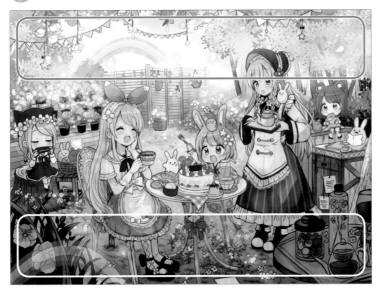

加入光源和陰影表現，營造空氣感。光源部分可新增混合模式【相加（發光）】和【柔光】圖層，填上明亮色彩；陰影部分則新增【線性加深】圖層，填上暗沉色彩。

▲背景上部新增【相加（發光）】圖層，不透明度為40％。

▲畫面上部（包含人物）新增【柔光】圖層，不透明度為60％。

▲陰影圖層中，調暗腳邊和下方擺設等光線照不到的部分。

做最後的潤飾時，建議各位至少要隔一晚再行作業，讓思緒淨空，才比較容易注意到細節不協調或是可以更完善之處。尤其是背景的要素較多，需要花更多心思平衡構圖細節，可以的話最好隔一段時間再處理。

① 人物潤飾

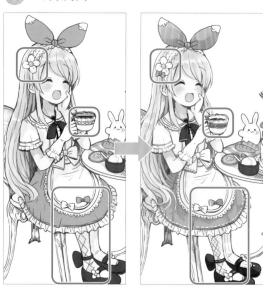

先隱藏背景與所有的效果圖層，接著補畫配件，細部花紋要留到潤稿的階段時才處理。使用線稿用的【軟碳鉛筆】和上色用的【G筆】修飾。

② 配件潤飾

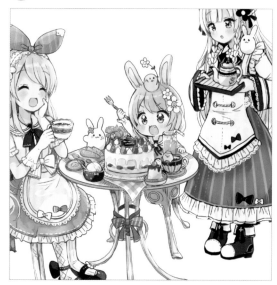

在線稿上新增圖層，用以修飾細節，像是將茶杯設計畫得更可愛、吸管加上圖案等等。高光部分則利用混合模式為【加亮顏色（發光）】的圖層來處理。

③ 細緻刻畫背景

加強背景細節，提高插畫的品質。像是草皮等大片陰影處套用【線性加深】效果，細節則利用【軟碳鉛筆】厚塗。修潤背景時，可以分別顯示物件，一邊潤飾，一邊回到全圖確認效果，這樣的作業方式會比較有效率。另外，上色時也要留意顏色的前後層次。

④ 追加紙花

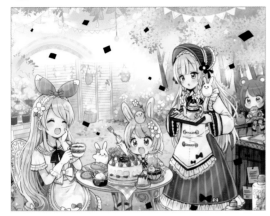

一開始先以黑色畫出紙花,會更方便確認形狀與大小。接著新增圖層,填色後再剪裁原圖層,即完成上色。這個作業方式不但容易挑選顏色,也能使作業更有效率。

⑤ 紙花加工

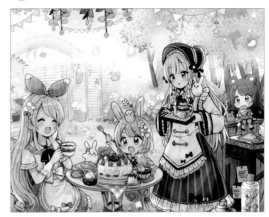

上色後的紙花圖層調整混合模式為【濾色】。接著使用【橡皮擦】調整紙花形狀,或是選取範圍使用【自由變形】工具,改變紙花的大小。

⑥ 最後微調

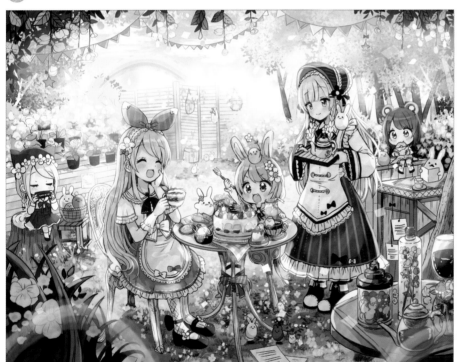

使用【新色調補償圖層】的【漸層對應】,以及【色相·彩度·明度】稍微提高彩度,賦予畫面空氣感。最後再新增【柔光】圖層,為天空加上藍色漸層色,使天空看起來位在遠方。

人物周圍打光,使讀者在觀賞插圖時目光最先聚焦人物。

周圍背景則另設圖層,混合模式設定為【線性加深】,填色並調暗。

Q版角色的畫法

Q版是幻想童話世界經常運用的重要手法。
本專欄就來介紹如何活用角色特徵，畫出可愛的Q版人物。

Q版化的原則

畫Q版人物時，只要將角色的特徵配件放大比例，看起來就顯得很可愛。以下圖為例，特徵配件就是花朵髮夾和胸前的蝴蝶結。

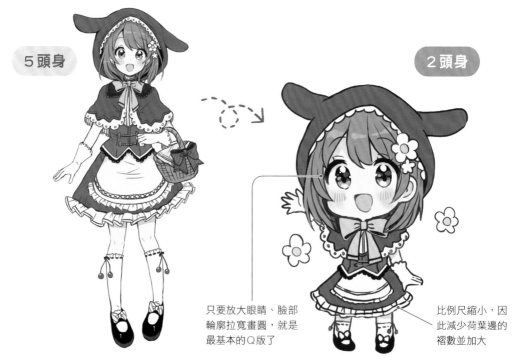

5頭身　　**2頭身**

只要放大眼睛、臉部輪廓拉寬畫圓，就是最基本的Q版了

比例尺縮小，因此減少荷葉邊的褶數並加大

草稿畫法

即使是Q版人物，也要好好畫草稿。話雖如此，就算畫得不像正常頭身比例時那麼詳細，其實也無妨。

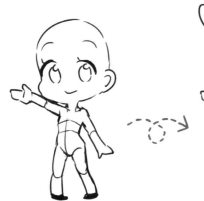 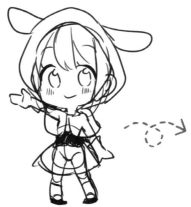 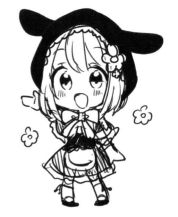

先畫出人物輪廓，Q版人物大多為2頭身。

一邊參照角色原型，大略畫出服裝。

接著加上配件及裝飾。雖然完成度不必太高，但也要方便後續描線。

Q版的情感表現

角色Q版化時，由於身形變小，因此往往會以全身的肢體動作，做出誇張的感情表現。

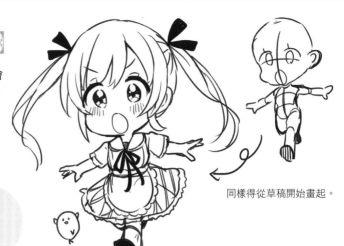

同樣得從草稿開始畫起。

只要加上漫符（漫畫特有的表現符號），就能強烈傳達角色的情緒喔。

Q版的表情

主要透過眼睛、嘴巴、眉毛的變化來表現情緒。不妨事先畫出一套喜怒哀樂表情圖，會更容易區別表情的細微變化。

143

佐倉おりこ

自由插畫家，以幻想童話的世界觀為主要描繪題材。活躍於兒童書籍、輕小說插圖、角色設計、漫畫、樂曲歌詞意境插畫等領域，活動範圍廣泛。

Twitter：@sakura_oriko
個人官網：http://www.sakuraoriko.com/

幻想系美少女
設定資料集

MARCHEN FANTASY NA ONNANOKO NO CHARACTER DESIGN & SAKUGA TECHNIQUE
Copyright © 2018 ORIKO SAKURA
Originally published in Japan by GENKOSHA Co., Ltd.,
Chinese (in traditional character only) translation rights arranged
with GENKOSHA Co., Ltd., through CREEK & RIVER Co., Ltd.

出　　　　版／楓書坊文化出版社
地　　　　址／新北市板橋區信義路163巷3號10樓
郵 政 劃 撥／19907596　楓書坊文化出版社
網　　　　址／www.maplebook.com.tw
電　　　　話／02-2957-6096
傳　　　　真／02-2957-6435
作　　　　者／佐倉おりこ
翻　　　　譯／黃琳雅
責 任 編 輯／江婉瑄
內 文 排 版／楊亞容
總 經　　銷／商流文化事業有限公司
地　　　　址／新北市中和區中正路752號8樓
網　　　　址／www.vdm.com.tw
電　　　　話／02-2228-8841
傳　　　　真／02-2228-6939
港 澳 經 銷／泛華發行代理有限公司
定　　　　價／320元
出 版 日 期／2019年2月

國家圖書館出版品預行編目資料

幻想系美少女設定資料集 / 佐倉おりこ
作；黃琳雅譯. -- 初版. -- 新北市：楓書
坊文化, 2019.02　　面；　公分
ISBN 978-986-377-449-5（平裝）

1. 漫畫　2. 人物畫　3. 繪畫技法

947.41　　　　　　　　107020839